李永剛

【有情必詠無欲則剛】

c o n t e n t s 目次

生命的樂章 夢之幽林樂音起

台灣音樂「師」想起

文建會文化資產年的眾多工作項目裡，對於為台灣資深音樂工作者寫傳的系列保存計畫，是我常年以來銘記在心，時時引以為念的。在美術方面，我們已推出「家庭美術館—前輩美術家叢書」，以圖文並茂、生動活潑的方式呈現；我想，也該有套輕鬆、自然的台灣音樂史書，能帶領青年朋友及一般愛樂者，認識我們自己的音樂家，進而認識台灣近代音樂的發展，這就是這套叢書出版的緣起。

我希望它不同於一般學術性的傳記書，而是以生動、親切的筆調，講述前輩音樂家的人生故事；珍貴的老照片，正是最真實的反映不同時代的人文情境。因此，這套「台灣音樂館—資深音樂家叢書」的出版意義，正是經由輕鬆自在的閱讀，使讀者沐浴於前人累積智慧中；藉著所呈現出他們在音樂上可敬表現，既可彰顯前輩們奮鬥的史實，亦可為台灣音樂文化的傳承工作，留下可資參考的史料。

而傳記中的主角，正以親切的言談，傳遞其生命中的寶貴經驗，給予青年學子殷切叮嚀與鼓勵。回顧台灣資深音樂工作者的生命歷程，讀者們可重回二十世紀台灣歷史的滄桑中，無論是辛酸、坎坷，或是歡樂、希望，耳畔的音樂中所散放的，是從鄉土中孕育的傳統與創新，那也是我們寄望青年朋友們，來年可接下

傳承的棒子，繼續連綿不絕的推動美麗的台灣樂章。

這是「台灣資深音樂工作者系列保存計畫」跨出的第一步，逐步遴選值得推薦的音樂家暨資深音樂工作者，將其故事結集出版，往後還會持續推展。在此我要深謝各位資深音樂家或其家人接受訪問，提供珍貴資料；執筆的音樂作家們，辛勤的奔波、採集資料、密集訪談，努力筆耕；主編趙琴博士，以她長期投身台灣樂壇的音樂傳播工作經驗，在與台灣音樂家們的長期接觸後，以敏銳的音樂視野，負責認真的引領著本套專輯的成書完稿；而時報出版公司，正也是一個經驗豐富、品質精良的文化工作團隊，在大家同心協力下，共同致力於台灣音樂資產的維護與保存。「傳古意，創新藝」須有豐富紮實的歷史文化做根基，文建會一系列的出版，正是實踐「文化紮根」的艱鉅工程。尚祈讀者諸君賜正。

行政院文化建設委員會主任委員　陳郁秀

認識台灣音樂家

　　「民族音樂研究所」是行政院文化建設委員會「國立傳統藝術中心」的派出單位，肩負著各項民族音樂的調查、蒐集、研究、保存及展示、推廣等重責；並籌劃設置國內唯一的「民族音樂資料館」，建構具台灣特色之民族音樂資料庫，以成為台灣民族音樂專業保存及國際文化交流的重鎮。

　　為重視民族音樂文化資產之保存與推廣，特規劃辦理「台灣資深音樂工作者系列保存計畫」，以彰顯台灣音樂文化特色。在執行方式上，特邀聘學者專家，共同研擬、訂定本計畫之主題與保存對象；更秉持著審慎嚴謹的態度，用感性、活潑、淺近流暢的文字風格來介紹每位資深音樂工作者的生命史、音樂經歷與成就貢獻等，試圖以凸顯其獨到的音樂特色，不僅能讓年輕的讀者認識台灣音樂史上之瑰寶，同時亦能達到紀實保存珍貴民族音樂資產之使命。

　　對於撰寫「台灣音樂館—資深音樂家叢書」的每位作者，均考慮其對被保存者生平事跡熟悉的親近度，或合宜者為優先，今邀得海內外一時之選的音樂家及相關學者分別為各資深音樂工作者執筆，易言之，本叢書之題材不僅是台灣音樂史之上選，同時各執筆者更是台灣音樂界之精英。希望藉由每一冊的呈現，能見證台灣民族音樂一路走來之點點滴滴，並為台灣音樂史上的這群貢獻者歌頌，將其辛苦所共同譜出的音符流傳予下一代，甚至散佈到國際間，以證實台灣民族音樂之美。

　　承蒙文建會陳主任委員郁秀以其專業的觀點與涵養，提供許多寶貴的意見，使得本計畫能更紮實。在此亦要特別感謝資深音樂傳播及民族音樂學者趙琴博士擔任本系列叢書的主編，及各音樂家們的鼎力協助。更感謝時報出版公司所有參與工作者的熱心配合，使本叢書能以精緻面貌呈現在讀者諸君面前。

<div align="right">國立傳統藝術中心主任　柯基良</div>

聆聽台灣的天籟

　　音樂，是人類表達情感的媒介，也是珍貴的藝術結晶。台灣音樂因歷史、政治、文化的變遷與融合，於不同階段展現了獨特的時代風格，人們藉著民俗音樂、創作歌謠等各種形式傳達生活的感觸與情思，使台灣音樂成為反映當時人心民情與社會潮流的重要指標。許多音樂家的事蹟與作品，也在這樣的發展背景下，更蘊含著藉音樂詮釋時代的深刻意義與民族特色，成為歷史的見證與縮影。

　　在資深音樂家逐漸凋零之際，時報出版公司很榮幸能夠參與文建會「國立傳統藝術中心」民族音樂研究所策劃的「台灣音樂館—資深音樂家叢書」編製及出版工作。這兩年來，在陳郁秀主委、柯基良主任的督導下，我們和趙琴主編及三十位學有專精的作者密切合作，不斷交換意見，以專訪音樂家本人為優先考量，若所欲保存的音樂家已過世，也一定要採訪到其遺孀、子女、朋友及學生，來補充資料的不足。我們發揮史學家傅斯年所謂「上窮碧落下黃泉，動手動腳找資料」的精神，盡可能蒐集珍貴的影像與文獻史料，在撰文上力求簡潔明暢，編排上講究美觀大方，希望以圖文並茂、可讀性高的精彩內容呈現給讀者。

　　「台灣音樂館—資深音樂家叢書」現階段一共整理了蕭滋等三十位音樂家的故事，這些音樂家有一半皆已作古，有不少人旅居國外，也有的人年事已高，使得保存工作更為困難，即使如此，現在動手做也比往後再做更容易。像張昊老師就是在參加了我們第一階段的新書發表會後，與世長辭，這使我們覺得責任更為重大。我們很慶幸能夠及時參與這個計畫，重新整理前輩音樂家的資料，讓人深深覺得這是全民共有的文化記憶，不容抹滅；而除了記錄編纂成書，更重要的是發行推廣，才能夠使這些資深音樂工作者的美妙天籟深入民間，成為所有台灣人民的永恆珍藏。

時報出版公司總編輯
「台灣音樂館—資深音樂家叢書」計畫主持人　　林馨琴

台灣音樂見證史

　　今天的台灣，走過近百年來中國最富足的時期，但是我們可曾記錄下音樂發展上的史實？本套叢書即是從人的角度出發，寫「人」也寫「史」，勾劃出二十世紀台灣的音樂發展。這些重要音樂工作者的生命史中，同時也記錄、保存了台灣音樂走過的篳路藍縷來時路，出版「人」的傳記，亦可使「史」不致淪喪。

　　這套記錄台灣音樂家生命史的叢書，雖是依據史學宗旨下筆，亦即它的形式與素材，是依據那確定了的音樂家生命樂章——他的成長與趨向的種種歷史過程——而寫，卻不是一本因因相襲的史書，因為閱讀的對象設定在包括青少年在內的一般普羅大眾。這一代的年輕人，雖然在富裕中長大，卻也在亂象中生活，環境使他們少有接觸藝術，多數不曾擁有過一份「精緻」。本叢書以編年史的順序，首先選介資深者，從台灣本土音樂與文史發展的觀點切入，以感性親切的文筆，寫主人翁的生命史、專業成就與音樂觀、性格特質；並加入延伸資料與閱讀情趣的小專欄、豐富生動的圖片、活潑敘事的圖說，透過圖文並茂的版式呈現，同時整理各種音樂紀實資料，希望能吸引住讀者的目光，來取代久被西方佔領的同胞們的心靈空間。

　　生於西班牙的美國詩人及哲學家桑他亞那（George Santayana）曾經這樣寫過：「凡是歷史，不可能沒主見，因為主見斷定了歷史。」這套叢書的音樂家兼作者們，都在音樂領域中擁有各自的一片天，現將叢書主人翁的傳記舊史，根據作者的個人觀點加以闡釋；若問這些被保存者過去曾與台灣音樂歷史有什麼關係？在研究「關係」的來龍和去脈的同時，這兒就有作者的主見展現，以他（她）的觀點告訴你台灣音樂文化的基礎及發展、創作的潮流與演奏的表現。

　　本叢書呈現了近現代台灣音樂所走過的路，帶著新願景和新思維、再現過去的歷史記錄。置身二十一世紀的開端，對台灣音樂的傳統與創新，自然有所期

待。西方音樂的流尚與激盪，歷一個世紀的操縱和影響，現時尚在持續中。我們對音樂最高境界的追求，是否已踏入成熟期或是還在起步的徬徨中？什麼是我們對世界音樂最有創造性和影響力的貢獻？願讀者諸君能以音樂的耳朵，聆聽台灣音樂人物傳記；也用音樂的眼睛，觀察並體悟音樂歷史。閱畢全書，希望音樂工作者與有心人能共同思考，如何在前人尚未努力過的方向上，繼續拓展！

回顧陳主委和我談起出版本套叢書的計劃時，她一向對台灣音樂的深切關懷，此時顯得更加急切！事實上，從最初的理念，到出版的執行過程，這位把舵者在繁忙的公務中，始終留意並給予最大的支持，並願繼續出版「叢書系列」，從文字擴展至有聲的音樂出版品。

在柯主任主持下，召開過數不清的會議，務期使得本叢書在諸位音樂委員的共同評鑑下，能以更圓滿的面貌與讀者朋友見面。

文化的融造，需要各方面的因素來撮合。很高興能參與本叢書的主編工作，謝謝諸位音樂家、作家的努力與配合，「時報出版」各位工作同仁豐富的專業經驗，與執著的能耐。我們有過日以繼夜的辛苦編輯歷程，當品嚐甜果的此刻，有的卻是更多的惶恐，為許多不夠周全處，也為台灣音樂的奮鬥路途尚遠！棒子該是會繼續傳承下去，我們的努力也會持續，深盼讀者諸君的支持、賜正！

「台灣音樂館—資深音樂家叢書」主編　趙琴

【主編簡介】
加州大學洛杉磯校部民族音樂學博士、舊金山加州州立大學音樂史碩士、師大音樂系聲樂學士。現任台大美育系列講座主講人、北師院兼任副教授、中華民國民族音樂學會理事、中國廣播公司「音樂風」製作・主持人。

艱毅而豐壯的世代

　　這是一個高難度的寫作計畫，問題不僅在於個人對李永剛教授的瞭解程度，更在於如何將一個「沒有什麼人格缺憾」的、勤奮的、只問付出的音樂教育家呈現出來──且要生動的、教人深刻體認而感動的。

　　李永剛與他那一個世代的人，一個與中華民國的誕生同一個世代，一個經歷中國史上最紛亂的動盪世代──外有兩次世界大戰，內則歷經民主革命、北剿軍閥、抗日戰爭、大陸易幟、偏安台灣、退出聯合國……的世代，生的困頓、長的豐壯、活的艱毅的世代。出生在君主體制崩潰的前夕，列強瓜分財富的更迭年代；成長在承襲傳統中國文人殘餘的風韻與氣度的環境，也首嘗有計畫的輸入西方文明與科技的年代；卻又那麼難堪地面臨接二連三的戰爭挫敗與經濟困厄。然而，個人看來，就像所有最甜美的果實都是生長在最惡劣的環境，這個世代的人是「上帝的選民」。

　　不知道你多久沒有聽（唱）愛國歌曲了？十年、二十年、三

十年，還是未曾？可知道曾經有個年代，人們靠著聽、唱愛國歌曲才有生存下去的勇氣。他們不知道「為何而戰」或「為誰而戰」。唱著《旗正飄飄》、《抗敵歌》，他們知道敵人在哪裡；聽著《長城謠》、《松花江上》，他們相互慰撫脆弱的心靈。李永剛早年奮力唱著前輩們寫的，或填入中文歌詞的西洋古典音樂旋律的愛國歌曲，努力地鼓舞著一顆顆瀕臨崩潰的心；中年時期則執起筆，一個個音符畫下自己心底的呼喊。

　　沒有人要求他，什麼時候該為國家做些什麼。可他知道自己的立場，並自訂一項項階段性的任務：愛國歌曲——社教歌曲——各級學校校歌——民謠改編，依不同時期的社會需要寫作不同功能性的歌曲。所以在他的作品集裡，「純音樂」是較少比例的一類創作。也許你會認為以「時代情感」或「意識型態」為藝術創作中心的作品，缺少個人的原創性；也許你還會想，這樣「具有時間標籤」的作品太容易被時間給沖刷了。然而曾用來歌頌拿破崙的《英雄交響曲》、鼓動革命精神的《波蘭舞曲》、《一八一

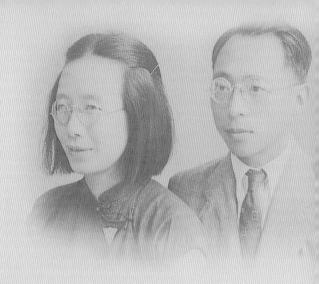

二》序曲，音樂史上的「愛國歌曲」顯然不少，也未曾褪色。哪些愛國歌曲會留在歷史裡，且讓時間去評斷吧。

音樂藝術工作者常是寂寞的，音樂教育工作更是辛苦的；李永剛集兩者於一身，從不被重視的教科書編撰及校歌寫作展開音樂基礎教育。可惜沒有正規的統計數字，否則他所寫的歌被傳唱的次數可能超過任何一位在台灣的作曲家──想想從一九五〇年起，超過一百五十多所學校的校歌，多少學生每學期都得唱過幾次！一年年大大小小的校園合唱比賽，一冊冊為中小學編撰的音樂課本，一次次為正本清源的音樂詞彙編譯會議……。

想起他曾寫過《歌頌克難英雄》，個人以為這首歌應要唱給他聽的，一位克服多重困難、奮力不懈、不計回報，在音樂花圃栽種的老園丁。

邱　瑗

生命的樂章

夢之幽林

樂音起

壯志熱血江南情

依稀憶起，憶起往昔的歡愉溫馨。

夢之幽林，仲夏夜的瑩星。

綠茵舖地的平原，薔薇花下的曲徑；

那溪流的歌聲止時，越顯得分外幽清。

溫柔的晚風吹來，縈繞著我的衣襟。

對那天上的明月喲，低低地曲訴衷情！

依稀憶起，憶起往昔的歡愉溫馨。

夢之幽林，仲夏夜的瑩星。

<div style="text-align:right">

詞／周　瑗・曲／李永剛

作品一號，第一首

</div>

【模範生，從小第一名】

出生在黃淮平原的鄉下，河南太康縣朱口鎮，李永剛的成長及學習過程似乎用一個詞兒就可以概括——「模範生」。民國成立的前一年（1910年，辛亥年）「武昌起義」後六天（10月16日），李永剛出生在一個家口眾多的農家。曾祖李效參為獨子，祖父李明文是四兄弟中之居長，父親李錫昌也是兩兄弟中的大哥；李永剛則為第四代七個小孩中的長子，上有一個姊姊，下有五個弟妹，因此在家族中的「地位」自是不同。

自傳——四十四年十二月廿三日撰

民國前一年「辛亥『武昌起義』」後六天（十月十六日），我出生在河南省太康縣朱口鎮一個人口衆多的中等農家，曾祖父效參公是獨子，當時已去世，祖父明文公是弟兄四人中的長兄，父親錫昌也是兩弟兄中的大哥，自己又是兄弟七人中居長，自此在大家中，幼年的我受着特別的鍾愛。

六歲入「初級國民小學」讀書，校長兼教員就是父親，因而被嚴格的教導，民國十一年

到縣城裡父「私立振太高縣小學」，學校是必新式教法成績優良出名，因爲老師們大半是父親女師範學校的同學。

武國十二年夏，父親赴省會開封教書便隨往入種南省立第一師範附小學插班八六年級，讀完七年級（舊制後，改什入師範部前期，這時的師範學校是分爲前後期各三年的三制，本校的後期分文理藝術三科，後期我入藝術科，因爲我喜歡音樂和運動，不僅在校就是足球校隊的前鋒，民國廿年春

▲ 李永剛以毛筆撰寫之自傳部分影本（1955年）。

　　雖然從小就受到特別的鍾愛，李永剛卻活脫像是「中國二十四孝」兒童讀物中的人物般，聰明好學、知進退，孝親敬長、兄友弟恭。或許因爲父親身爲小學校長（兼教員），李永剛從小就受「嚴格且正確」的做人處事、讀書學習的方法，因而影響他一生的人格養成。從河南開封省立第一師範學校附小，到省立第一師範學校藝術科都是以第一名畢業。

　　在自傳的破題，「民國前一年—— 辛亥『武昌起義』後六天，我出生……」，李永剛已將自己與中華民國的誕生相連：少年時期國家正處北伐統一；青年時期遭逢八年抗日，物資缺乏、流離失所；壯年時期又因國家內戰，顛沛異鄉。他是與中

▲ 李永剛手抄李氏家譜。

華民國一起成長，最苦難的一代，也是最令人欽佩的一代。

李永剛在一九二五年進入河南省立第一師範學校前期，約是初中階段；一九二七年七月，國民政府完成北伐，收復河洛地區，河南省教育廳在教育制度上做了一項重大改革——將省立各中等學校合併為一個超大型學校——河南省立第一中學，第一師範自然也與其他中學一起被納入。原來每個學校僅有幾百個學生，合併後頓成兩三千人的大學校，學生們都暱稱為「大一中」。

第一師範原本就是「河南第一」的中等學校，學生們自負的不得了，在「大一中時代」，處處嶄露頭角，以領導地位自

居；在男女同學的交往上，也大方的表現了開風氣之先的情勢。因為原本男女分校、分舍的安排，在合併之後距離變近了——特別是男女合班上課的選修科目；李永剛自也不例外，特別選修了一門「各國教育思潮」，以便到女生的「老府門四院」校舍上男女合班課。

然而「大一中的年代」只維持一年，因為各校校風不同，在行政與教學還沒規劃好前就冒然合併，合併後反造成校舍分散、人事複雜等更混亂的局面。教育廳只好在次年（1928年）夏天撤回成命，令各校再分頭自行辦學。

【藝術家，渾然天成】

李永剛就在這年（1928年）暑假完成師範前期的初中課程，即將進入第一師範學校後期的專業分科階段——在文、理及藝術三科選一。父親的一個好友——徐玉諾，是當時小有名氣的「新詩」詩人，於是鼓勵李永剛選擇文科；李永剛在文學與音樂之間徬徨了一陣，終於在喜好無法兼得的情況下選擇了藝術科——音樂。父親雖有點失望，但畢竟最初還是他帶領李永剛進入音樂的世界——李永剛的風琴即由父親啟蒙，也不便阻止李永剛選擇這一項老一輩人口中「不入流」的專業。

後期師範藝術科依照音樂、體育、美術、勞作四種學、術科設計課程，雖然每個人四項都得學習，終究還是有主修、選修之分。李永剛在師範前期為了專業選科的主修預作準備，常常與幾位志同道合的同學是既合縱又連橫的打著學校兩架鋼琴

的主意，有時互通聲氣，有時也互出致勝奇招，以佔用禮堂的鋼琴練琴。白天時間不夠分配，就搶搭「夜間列車」——在晚點名之後，溜出寢室，從窗戶翻入禮堂繼續練琴，直到被訓導主任發現而停止。

除了音樂之外，李永剛興趣廣泛，也著迷文學與運動。自北伐成功後，民主思潮及新文學運動吹起了青年學子的熱情，十七歲的熱血青年很容易被時代的思潮撥動，李永剛除了半夜跳窗練琴，也曾為寫文章辦刊物而徹夜未眠，他強烈的文學創作及發表慾常因國文老師杜子勁先生的誇獎，而自許在音樂之外，也能成為一位文學家。

曾經，他和兩位同窗好友，十六歲的楊金聲，及低一班十五歲的徐姓同學，將自己的短文、小說及新詩編排成輯，編成八開四摺的小刊物與其他同學分享；以為，如此一來便可以成為文學家。只是，十七歲的李永剛心思再多，精力再旺盛，也承受不住天天半夜練琴、熬夜編刊物，於是作家的夢因精力透支而夢醒，不過，生動的文章、細膩的文筆，在這青澀的少年時期已逐漸養成。

【前進南京，奮力邁向目標】

一九三一年六月，師範附小的音樂教師另有高就，即將以第一名自第一師範學校畢業的李永剛立即被母校網羅，在學期還沒結束前就率先成為附小的音樂教師。任教職一個月後，李永剛懷著「優缺高薪、衣錦榮歸」的心態，回到黃河邊上的朱

口老家，等待著暑假過後，正式成爲第一師範附小的音樂教師。

回到家的第一天，晚飯過後，父親在瞭解全盤經過後，說：「你以前不是常說要升學，要深造嗎？……南京中央大學將招考音樂系新生，並沒有師範生得先盡完服務義務的規定。」

「我也沒準備，再說距考期只有一個月了。」

「你可以明後天動身，到南京再準備。」

「南京這麼遠，我的旅費也不夠。」

「錢，我會想辦法的。…… 既決定了，你就要全力以赴！」

本想體恤當校長的父親的經濟壓力，才在省立一師畢業後即留任附小教書的計畫，在父親半鼓勵半督促下，李永剛找不出藉口「拒絕」父親，只有臨時決定投考南京中央大學音樂系；原來計畫中悠閒的暑假，頓時有了一百八十度的大逆轉。而父親也眞有辦法，第二天一早就籌足來回南京的旅費及一個月的生活費。

說來眞得感謝父親的幾位教員同事的「共襄盛舉」，大家願意延遲領薪水，讓父親先「週轉」幾天。當時，全縣能進大學的人不多，遠赴江南考大學，還眞如「科舉年代」進京趕考般，可是鄉里間的一件大事。李錫昌「新思想」的「受益人」不只李永剛一人，大妹妹永毅也是在父親衝破當時鄉里的舊封建思想，堅決主張男女平等的觀念下，不顧鄉親反對毅然送女

▲ 沉潛專注，大學一年級第二學期的李永剛（1932年春）。

兒上學，讓她成為當年朱口第三小學裡唯一的女生。

第三天一早，李永剛就離開兩年才回一次的老家，先到開封做南行的準備──打探路徑及中央大學的考試消息。到南京唸書，還是北伐成功、國民黨政府定都南京以後才開的風氣；之前，文化、政治都還是「重北輕南」，多數人對於南京中央大學還是很陌生的。李永剛找到了同學張克峻作伴，又得到母校老師葉鼎洛先生的協助；葉先生是個小說家，「和郁達夫很熟，他的生活與小說風格與郁達夫也很相似，都是當時很時髦的『頹廢派』。」[1]葉鼎洛先生趁暑假回上海探望家人，順道帶李永剛等人同行。李永剛一行從開封乘隴海（甘肅蘭州──江蘇連雲港）鐵路的特快車「藍鋼皮」東行，到徐州轉津浦線（天津──南京浦口）南下，搖搖晃晃二十多小時，火車終於在晨曦中到了長江邊的下關，他們再從下關轉馬車進城。

「南京」，對李永剛來說，是北伐成功後新定的首都，有國父陵寢奉安不久的中山陵，是個新舊兩股力量衝擊出來的城

註1：李永剛，〈樂團足跡〉，《無音的樂》，樂韻出版社，1985年10月，頁124。

市。到南京，除有「朝聖」般的莊嚴心情，更有對未來憧憬的興奮。

　　「……南京，有隨著山勢而建造的巍峨的城牆，有玄武、莫愁兩個古樸遼闊的湖，以及許多名勝古蹟，處處散溢著傳統文化的氣息；另一方面，新的建築、新的設施、新的風氣，以及政治與文化所凝結的一股新的洪流，激盪著每一個人，振奮的迎向光明。……受到這新舊兩方面的沖激，給我很大的力量，推動我向追求的目標，奮力邁進。」李永剛克制不住興奮與期盼的口語在日記中寫下了這些字句。[2]

【一個志願，一所學校】

　　等一切安置妥當，距離考試僅不到二十天的功夫，想在這短短的時間內填補過去一年已經「放棄」的升學考試準備，還真不是件容易的事。算算，音樂系不考數學、物理及化學，準備項目可以少些；國文、英文原就有根基，也不是一蹴可幾的科目，短時間能有效加強的只有史地與三民主義；樂理，平日的興趣，早已胸有成竹；樂器——鋼琴、小提琴，雖小有基礎、卻也疏遠一段時日，再者人地生疏，南京中大音樂系雖有琴房，不是有人就是上鎖，可借不到琴；聲樂，不清楚考法，就在隨身的歌集《名歌一百零一首》（The One Hundred and One Best Songs）中選首《In The Gloaming》，練熟備用。李永剛就這麼著，經過一番自我實力的分析計畫之後，進了考場。

　　兩天的考試，第一天進行一般學科。英文作文「我的故

註2：李永剛，〈六朝松下〉，《無音的樂》，樂韻出版社，1985年10月，頁125。

鄉」，國文作文「秦始皇論」——限以文言文寫作。自五四運動以降，白話文學狂飆，李永剛從小學到師範的作文都是「限文言文以外」的文體，這會兒，他倒慶幸自己平日看多了章回小說，遂將《聊齋誌異》中的文體拿來倣用，將白話文的意念轉成文言，再加上「之乎者也」，也能交卷。

第二天進行術科考試，主持考試的是新任音樂系主任唐學詠教授。先進行鋼琴彈奏，從音階、琶音到一首自選曲，許多有備而來的考生以「奏鳴曲」應試，相較之下，李永剛彈奏的小品連自己都記不得曲名了！聲樂則是發聲和自選曲一首——這算是李永剛較有準備的項目了，但是如果和一些唱詠嘆調、彈奏鳴曲的應考生一比，李永剛就洩氣了。

第三天，李永剛自忖考得不理想，想著在「河南最有名的第一名畢業生」竟然在南京鎩羽而歸，灰心的打包行李，戀戀不捨的離開中大校園，踏上歸途；心裡準備著，「秋天開學後回到附小正式當起音樂老師罷」。

【六朝松下，琴聲不輟】

一九二七年北伐之後，國民政府全力投入基礎建設之一的「教育事業」，音樂教育也在此時迅速的展開。在張錦鴻的〈六十年來之中國樂壇〉即提

◀ 肇始三江，圖強思變；當時兩江總督張之洞創辦三江師範學堂的奏摺。

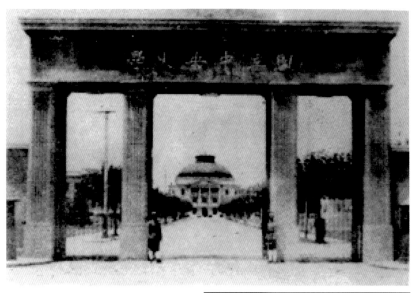

▲ 原國立中央大學校門。
▶ 現中大校徽為原學校大門之縮影。

到當時的發展重點為：「音樂專門
學校的設置」、「中小學音樂教材的
編纂」、「音樂出版事業的林立」、「管
絃樂隊的組成」及「軍隊音樂的蓬勃」等
五項。第一項「音樂專門學校的設置」以上海地區為中心，向
全國推展開來；或以中央、或以地方政府的名義分別設立：北
京大學音樂傳習所（1922年）、北京藝術專門學校音樂系
（1923年）、上海國立音樂院（1927年，後於1929年更名為國立
音樂專科學校）、國立中央大學教育學院藝術專修系（含音樂
主修，1928年），都分別於同時期成立。

國立中央大學（簡稱「中大」）在當年是全中國規模最大

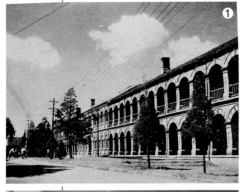

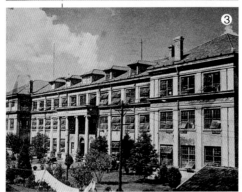

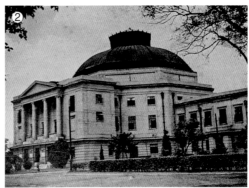

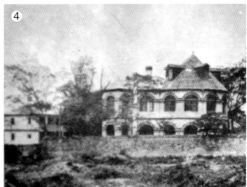

▲ 1.原中央大學校園之科學館。2.原中央大學校園的大禮堂。3.原中央大學校園之南高院。4.原中央大學校景之一的女生宿舍。5.中大學園,現為南京大學之北大樓。6.原中央大學工學院。

▲ 中大學園，北大樓前梯。

▲ 中大學園，西大樓之冬景。

的高等學府，最早可溯及一九○二年，爲張之洞創設的「三江師範學堂」（在三年後更名爲「兩江師範學堂」）；民國成立後，改制爲「國立南京高等師範學堂」（1915年），即中央大學的前身；北伐成功後，更由南京高等師範、東南大學改制合併，成爲國立中央大學[3]。爲調整過往「重北輕南」的印象，中大教師陣容的堅強，足以與北京大學相抗衡。中大排出的師資陣容，除前後任校長爲朱家驊、羅家倫外，徐悲鴻（西畫）、徐志摩（文學）、宗白華（美學）等人都任教於此。此時

註3：在大陸易幟後，又改回南京大學及東南大學；在2002年5月南京及東南大學的「百年」校慶裡，這兩個大學同時自稱成爲前中央大學的「正統延續」。

的中大共有八個學院，文、理、法、工及教育五個學院在北極閣山下，也就是城中心的四牌樓校本部，農學院在三牌樓，而商學院及醫學院則遠在上海——仍稱中大分校。

國立中央大學沿革	
1902－1911年	兩江師範學堂
1914－1927年	東南大學
1927－1949年	中央大學
1937－1945年	抗日期間遷校至四川重慶、成都及貴陽四校區
1949－1976年	大陸易幟後，與金陵大學合併為南京大學
1962年	國立中央大學在台灣復校，藉駐他校上課
1969年	於中壢完成在台的遷校，新校址啟用

音樂系系址位於中央大學的勝景之一，在校園西北角「六朝松後的梅庵」。「梅庵」，不過是一棟古樸的平房，雖然花木扶疏，梅花卻不多，它是清朝書畫家李瑞清先生的遺址[4]。「梅庵」是音樂系師生上課、練琴、辦公的地方，所以在中大習慣以「梅庵」代表音樂系。

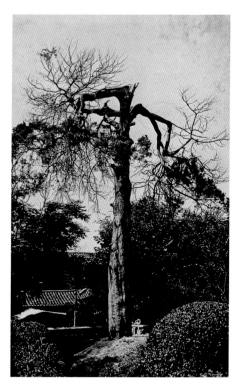

◀ 中央大學師生們的精神指標「六朝松」（1933年）。

註4：清朝書畫家李瑞清先生，字梅庵，別號清道人；國畫大師張大千亦曾拜李梅庵學書法。

生命的樂章

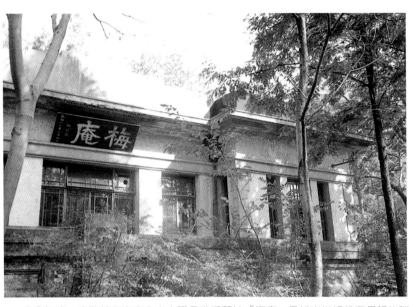

▲ 八○年代，李歐梵在南京中央大學音樂系舊址「梅庵」尋找半世紀錢復母親的蹤跡。

梅庵的西南角上有一棵高大挺立的松樹，它歷經吳、晉、宋、齊、梁、陳等六朝，約一千五百年樹齡，人稱「六朝松」，它俯瞰著梅庵，也縈繫全中央大學，是中大師生的心靈寄託、精神象徵；中大的校徽裡就是這棵「六朝松」與「止於至善」四個字。

　　一九三一年八月下旬，師範附小要開學了，李永剛還沒等到放榜結果，只好回學校正式執起教鞭；不到兩天，中大放榜，李永剛二十天日夜苦讀、有計畫的抱佛腳果然靈驗高中了！在黃河邊上民風樸質得太康，在民國成立二十多年後還是比時代潮流慢了半拍，當李永剛開風氣之先，成為滿清之後，鄉里間第一個上「大學堂」的人時，鄉人分相走告，行禮如儀

有若舊日中舉晉官般，鞭炮、披紅、踵門討喜賞。

　　九月初，李永剛重返中大校園，正式展開他的音樂之路。在李永剛入學的這年暑假裡，長江下游淹大水，開學前又逢陰雨連綿，南京城裡多處積水過膝，李永剛捲起褲腳涉水到學校報到，依舊不減心中從鄉下小學老師頓成大學生的興奮之情。

【多元世界，音樂無國界】

　　音樂系系主任唐學詠先生是方從法國里昂音樂院留學歸國就任，小提琴家馬思聰也是剛回國的新任教授——是當時全校最年輕的教授；此外還有從萊比錫音樂院畢業、教授鋼琴的史

勃曼夫人（Frau Spemann）、教聲樂的韋爾克夫人（Frau Weilk）——她們都是當年德國軍事顧問的夫人；從國立維也納音樂院畢業的史達士博士（Dr. A. Strassel）教指揮法、配器學及合唱，都是與李永剛息息相關的科目。

◀ 馬孝駿訪問大陸，拜見五十年前的老師——唐學詠先生（1988年9月5日）。

音樂系的學生不多，與李永剛前後期的四年級學生只有一人——張錦鴻（後來任台灣師範大學音樂系教授兼系主任）、三年級也只有一個學生——馬宗符，沒有二年級學生，與李永剛同時進中大的一年級新生算是打破歷年紀錄——共有十九人（畢業時為十四人），從也是破歷年紀錄的五百多名應考生中精挑細選出來的。同學們中有不少來自全國各地，北從河南，南到廣東、福建、雲南，但以江、浙人最多；南腔北調的，常常還得借助「肢體語言」才能表達詞意。來自歐洲各國的外籍老師們將情況更複雜化了，法文、德文、英文，統統都有，意會言傳之間大費周章。因為「五口通商」的關係，上海音專的外籍音樂教授多以德奧系為主，中央大學則以法國老師居多，雖然有不少白俄人，但多為貴族後裔也多能說法文，於是中大音樂系裡法文的使用機率多於英文。

李永剛在〈六朝松下〉文中回憶中大的學習經驗時，曾這麼描述他與奧地利籍史達士博士之間的兩三事：

「起初（史達士博士）用法文講課，也許他以為系主任會說法文，學生們又常Bon Jour, Tres Bien, Merci（日安、很棒、謝謝）的脫口而出，還以為我們精通法文。後來發現不是那回事，又改用英文講，但是他德國口音的英文也整慘我們，幸而他有英文講義發給我們。他先喊我Mr.李永剛克，弄得我莫名其妙，後來才想起他用德文念我的名字的拼音Lee Yung Kang。[5]……史達士博士帶領的音樂系合唱團，除了唱拉丁文、德文、英文的合唱曲，也唱趙元任的《海韻》、黃自的《抗敵歌》和

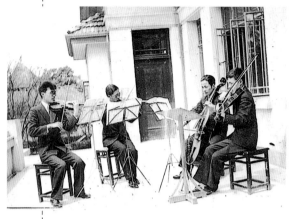

▲ 馬孝駿、李永剛、林光瑞及王孝存組成絃
樂四重奏，在梅庵外平台認真練習
（1935年）。

《旗正飄飄》等合唱曲，我真不知道不懂中文的史博士怎能詮釋指揮得那麼適切。」[6]

在這多元的語言世界裡，音樂，是這群「音樂人」唯一的共通語言，透過音樂交流，沒有不能意會言傳的意念。在這樣的環境下，相互切磋學習的風氣旺盛，主修小提琴的馬孝駿先生與李永剛就經常相互督促、共同訂下練琴計畫，兩人的最高練琴紀錄是——一天九個小時！馬孝駿經常全心投入練琴，經年不修邊幅，因此還從李永剛那兒贏得一個「馬鬍子」的外號！

他們與系主任唐學詠的交流密切，在「他江西口音的中國話裡，常常挾著法文」，李永剛與馬孝駿也不知不覺跟著養成了中法夾雜的口語習慣，更促成他倆選修法文為第二外國語文的動機。此外，這個「世界語言觀」的環境下，也讓李永剛起了興學「世界語」（Esperanto），並用世界語和荷蘭的一個筆友通信；還給自己起了一個獨樹一格的洋名字：A. Lionbro，A. 應是歌劇《茶花女》中Alfredo的縮寫。日後為長子起名字時，仍延續著這個時期有點洋化又有些浪漫的行事風格，「歐梵」則是希臘神話諸神中彈豎琴的名手Orpheus的譯音！

時代的共鳴

馬孝駿是大提琴家馬友友的父親，畢業後到巴黎深造、獲得博士學位，曾任中國文化大學音樂系系主任。從中大時期起就與李永剛的音樂理念契合，從此展開兩人長久濃密的友誼，經常魚雁往返，在信中討論作曲理論、子女們的教育與發展等。

　　李永剛從唐學詠主修作曲，並從馬思聰副修小提琴；在校內的音樂活動中，卻經常擔任馬孝駿的第二小提琴手，與另外兩位同學：中提琴手蔣樹模[7]、及大提琴手王孝存[8]，合組絃樂四重奏在校內演出，一直到畢業才解散。此外，他還與大提琴林光瑞，鋼琴周瑗合組一個鋼琴三重奏；可惜除了練習，還沒正式上台演出過。倒是主修鋼琴的周瑗從此成了他的最佳伴奏，也註定日後「琴瑟和鳴」的一生。

【文化古蹟，孕育愛國胸懷】

　　在學校裡，同學眼中的李永剛不喜交際、內向、沈默寡言，勤奮用功、偏好文學，又喜歡靜思，同學們都戲稱他「詩人」。沒想到「詩人」也腳踢足球、手打籃球，在日後任教於

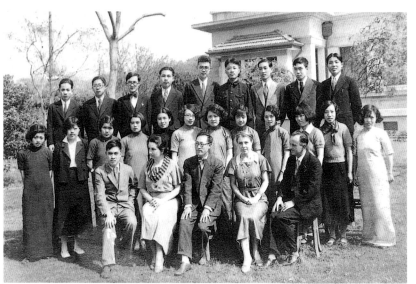

▲ 音樂系畢業班師生（1935年）。後排：林光瑞（左一）、李永剛（左二）、馬孝駿（左五）；中：周瑗（左六）；前排：馬思聰（左一）、唐學詠（左三）。

註6：李永剛，〈六朝松下〉，《無音的樂》，樂韻出版社，1985年10月，頁129。

註7：蔣樹模抗戰時曾以「舒謀」為筆名寫合唱曲《軍民合作》，流行全國。

註8：曾任國立上海音樂專科學校教務主任。

師範學院的歲月裡，是音樂之外，最教青年學子念念不忘的風采。同時，他與系裡幾個喜歡寫作、研究、作曲的同學們在拮据的生活費中，省出一部分錢，長期訂閱美國音樂雜誌《Etude》，並試著翻譯投稿；當然也寫了不少「自我陶醉」的歌曲，只是從沒勇氣拿出來給教作曲與和聲的先生們看，從此成為「抽屜版」——不見天日的作品。

四年在南京的大學學習，是李永剛人格、思想及音樂語言重要的養成期。此時，早期受西方傳統音樂影響而出國留學的青壯派紛紛回國服務，除教學外，也定期舉行古典音樂會。當年的南京雖然沒有經過音響設計的音樂廳，但仍有許多音樂會多半在南京金陵大學禮堂、勵志社禮堂及華僑招待所禮堂演出；也沒有所謂「職業性」的專業音樂演出者，雖然演出者多半是大學音樂系的國內外音樂教授及學生；但這樣的演出真摯，應和當時的時局與大環境息息相關，對李永剛日後具強烈「時代情感」的音樂風格有很深刻的影響。

一九三一年「九一八事變」發生，日本關東軍在瀋陽襲擊東北大營，正式凸顯了侵略中國的企圖，在抗日呼聲日益高漲的時候，作曲家們紛紛寫下愛國抗日歌曲，在各地舉行的音樂會裡，這些愛國歌曲也不停的傳唱，鼓動全國民心士氣。當時的中央大學校長羅家倫寫下三首軍歌歌詞，由音樂系系主任唐學詠作曲，在南京的中央廣播電台也把由中大音樂系合唱團演唱的這三首軍歌廣播到全國，遺憾的是這三首歌曲現在都已流失。

李永剛也參加
學校學生自治會組
織的「學生義勇
軍」，可惜學生義
勇軍在成軍數月後
的（1932年）「一
二八事變」，因學
校被迫停課而無形
解散了。但是這股
愛國之火已被燃燒
起來，在日後三年
的校園生涯裡，李
永剛與系裡幾位同
學都偏愛這綠色的
義勇軍制服，常常
穿著，穿到顏色泛

▲ 驪歌聲中，馬思聰教授贈照留念（1935年6月）。

黃發白還捨不得丟棄；這身草綠色制服在校園裡的西服與藍布
掛長衫之間，益發顯出李永剛熱血的豪情。

　　與其他科系學生最大的不同是，和李永剛同期的中大音樂
系學生很少參與校內社團活動，也絕跡於各種舞會場合，卻經
常出席校內外音樂會演出，如馬思聰每年兩次定期音樂會；上
海音專巡迴畢業音樂會，在南京演出的愛國歌曲；李抱忱帶北
平育英中學男聲合唱團到南京、上海、杭州旅行演唱，其中背

▲ 李永剛畢業前的留影（1935年）。

譜演唱的方式及改編自古諾的歌劇《浮士德》中〈士兵合唱〉（Choeurs des soldats）：「先烈們犧牲多少血汗……」，不僅在多年以後仍令李永剛難忘，也在其日後的音樂創作風格埋下種因。

　　此外，六朝古京城的南京多處富含人文文化的古蹟，對在國難時期青年們的人格形成、思想孕育在在發揮深遠的影響。法國梧桐夾道的中山陵是中國人心中的聖地，石人石馬、紅牆古墓的明孝陵有著漢民族的碧血丹心，江南文采中的「常客」梁武帝詩歌中「河中之水向東流，洛陽女兒名莫愁」的莫愁湖，還有蘇東坡詞中「亂石崩雲，驚濤裂岸，捲起千堆雪，江山如畫，一時多少豪傑」長江邊上的燕子磯、雨花台，寫滿大

乘佛教宗教精神的雞鳴寺、藥王塔、清涼寺和掃葉樓等等……，這都是李永剛與同儕經常流連，暢談國事、心懷國難、抒發己志與古人神交的地方。

一九三五年夏天，李永剛與周瑗感情在四年之間自然加溫加深，畢業在即，李永剛接受應聘到河南省立汲縣師範學校

▲ 畢業前的周瑗，攝於梅庵音樂系門前（1935年）。

任教，時年二十四歲的他成為該校最年輕的教師。為不想與周瑗分離，還設法介紹周瑗到河南省立女子師範學校執教，但周瑗在一年後又回江蘇省立揚州中學教書，小別沒有使兩人的情感減退，反而促使兩人在一九三七年的國慶日「通信訂婚」了。

戰火紛擾困信陽

【經師易得，人師難求】

　　一九三七年八月，李永剛在中央大學教育系的老同學、也是河南省立信陽師範學校（簡稱「信師」）的校長周祖訓的邀請下，到信師任教。在往後的十一年裡，李永剛從最單純的教職做起，逐漸擔負起教職以外的行政工作，從副教導主任、教務主任、教導主任、代理校長到成為信師的校長。在這段期間他全心的投入，信師在河南成了最優良的學校之一，屢獲教育廳教育部嘉獎；日後，李永剛自認在信師的十一年是他平生最愉快的一段生涯。[1]這段歷經抗日、剿共內戰的日子，無異是年輕的李永剛最有歷練，也是最有成就感的一段日子。

　　河南省立信陽師範學校在當年（1930－1950年代）的河南省內是規模較大的高等學府，信師位於信陽城（當時城牆還在），倚賢山、傍溮河，頗有江南風光。一九三五年由河南省立第三師範學校和第二女子師範學校兩校合併而成，合併後男女仍分院上課；該校男生部成立於清朝末年，師生有愛國和進步傳統。一九三一年「九一八事變」發生後，師生抗議國民黨政府的不抵抗政策；自此，信師以當地最高學府地位持續鼓動與參與抗日運動的宣揚。「七七事變」後，全民抗戰開始，信師反而因鄰近省份的抗日戰爭得以轉進一批三十餘歲年輕有為

註1：節自李永剛提交國防部政治作戰學校的自傳內文。

的教師，或許是因校長的關係，除李永剛外，同期還有不少從南京中央大學來的老同學，這些年輕教師們都是大學畢業，具有強烈民族意識和愛國精神。

一九三七年李永剛到信陽時，正式對日宣戰才展開，河南信陽還算是後方，雖然「偏安」但每個人都有戰火欲來的感覺，在憤慨中還帶些不安的情緒。校長周祖訓在新學期開學典禮上，對抗戰形勢分析和抗戰必勝的精神喊話，提出學校教育要戰時化，師生生活要戰鬥化。並對當時的抗日戰爭局勢，做了以下的「戰時教育改革」：[2]

一、組織「國難教育研究社」，研究抗日戰爭發展情況和學校教育上應採取的措施。

二、在不改變教育體制下，加強各科與抗日有關的教材，

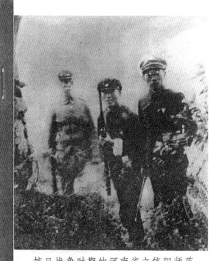

河南文史資料

抗日战争时期的河南省立信阳师范

1997 4
总第 64 辑

◎ 我任河南省立信阳师范学校校长十年
◎ 虎口余生录
◎ 望贤楼
◎ 三年艺术科 终生师友情

▲ 河南文史資料第64期封面，信師戰時服務團行軍登震雷山，教師們做戰鬥演習（1938年初）。圖左起：楊道貴、朱宕潛、李永剛。

註2：周祖訓，〈我任河南省立信陽師範學校校長十年〉，《河南文史資料》，1997年第四輯，頁9-10。

並與抗日宣傳活動結合。如在國文課中加入抗日文學、文告、編寫宣傳文告及戰爭報導等；音樂課教唱抗日歌曲；軍訓課則加重實戰演習和游擊戰訓練。

三、組織宣傳團隊，積極宣傳抗日。如：朱宕潛組織的話劇社，演出當時流行的抗日話劇《三江好》、《民族公敵》、《天津的黑影》，其中以街頭劇《放下你的鞭子》最為感人，常常惹台下老少觀眾看得痛哭失聲。其次是李永剛領導的歌詠隊，主要歌曲有《義勇軍進行曲》、《救亡進行曲》、《畢業歌》、《旗正飄飄》、《中華民族不會亡》、《犧牲已到最後關頭》等。有壁報組、漫畫組及演講組，在在為抗日戰爭做全民的擴大宣傳與及時教育。

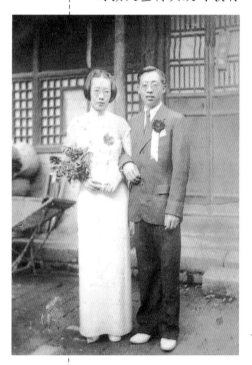

四、鼓勵學生從軍。

五、慰問信陽地區的傷兵。

這幾點「教育改革」，不僅在信師，在抗戰時期的全國各高等學府相信也都不約而同的如火如荼的進行著。李永剛此時才二十七歲，在這樣舉國沸騰的氣氛中，自也是熱血澎湃，發誓要獻出一切小我的力量。

一九三七年底，當日軍逐漸侵佔黃河以北的大片土地時，台兒莊大

◀ 在河南信陽師範學校禮堂舉行「國難期間，一切從簡」的婚禮（1938年6月15日）。

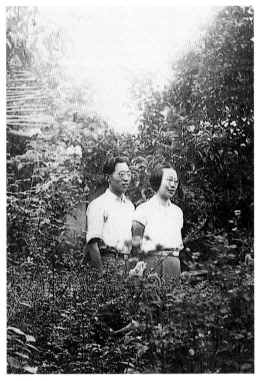

▲ 仲夏婚後合影（１９３８
　年）。

◀ 蜜月歸來，在河南信陽師
　範大禮堂前花叢中（１９３８
　年７月４日）。

捷使隴海鐵路得以安全通車。李永剛趁此機會，在次年年初，
趕赴江蘇淮陰，將未婚妻周瑗接到信陽相聚。周瑗一到信師，
立刻被周校長聘請爲音樂教師及女學生的指導員；跟全校女學
生一樣，周瑗也穿上軍服，成爲戰時教育的一員。

　　一九三八年年初，信陽屢遭日軍轟炸，眼看就要從後方變
前線了，在二月新學期開始後，學校做了更進一步的調整，因
爲抗戰是長期的，而國家也不能不爲未來儲備人才，投入前線
抗戰、及後方建設。在情勢迫不得已之下，信師的一院校舍改
爲傷兵醫院，男女學生合院在二院上課與住宿；教學也改爲上
午上課、下午加強軍事教育，學校將軍方配給的退役槍枝及另

▲ 公雞山避暑山莊留影（1938年6月）。

◀ 在豫西公雞山大華飯店渡蜜月（1938年6月）。

購的新槍枝，提供師生做軍訓操練打靶；教職員們也都自購短槍自衛。

　　學校還組織了「信陽師範學校暫時服務團」，參加的學生有五十餘人，由李永剛、朱宕潛、胡梅村、丁折桂等教師領導，下鄉做抗日文宣工作。除此外，學校也開始做準備遷校的安排，李永剛與未婚妻周瑗為了應付隨時都可能發生的各種不定數，決定六月十五日在學校舉行一場「抗戰期間、一切從簡」的婚禮。除了在信師讀書的妹妹永毅是唯一家屬代表，學校師

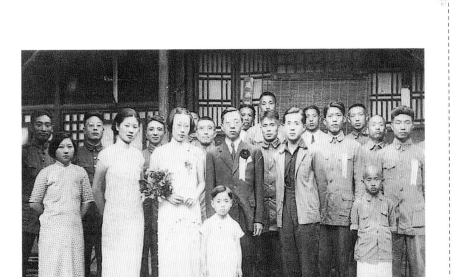

▲ 在河南信陽師範禮堂舉行「國難期間一切從簡」的婚禮（1938年6月15日）。

生是祝福他們的見證，婚禮還因結婚當天中午的轟炸而延誤到傍晚。新房在學校宿舍、沒有婚紗、沒有音樂、沒有鞭炮——卻有日機的轟炸聲，沒有喜帳——只有同事們口誦的「喜聯」一對：

歌聲琴聲聲聲無非抗戰

國事家事事事皆關復興

一九三八年秋天，日軍轟炸信陽，信陽師範部分校舍被毀，校長周祖訓將損失報告河南省政府教育廳後，教育廳令全體師生遷校到豫西鎮平、內鄉、淅川一帶。同年九月二十日，全校師生四百餘人輕裝簡行，將半年來的戰時教育做一次完整的「驗收」。師生們循信（陽）南（陽）公路西行，時秋雨連

綿、道路泥濘，第一天的西行不足十里。在遷校的過程中，李永剛比其他老師吃了更多的苦頭——負責押運幾十輛牛車的全校教具及師生的行李，速度自然更是「牛步」了。學生大隊步行月餘，終於在十月二十三日抵達內鄉縣師崗鎮的新校址，這一天也成爲信師往後暫居師崗七年裡的「遷校紀念日」。

【避難師崗，家校合一】

師崗鎮是內鄉縣南偏西的一個小鎮，北、西、南三面環山，東臨郊縣平原；地方上的士紳與鎮公所的行政人員都非常熱心教育，所有教室、師生宿舍及行政、活動中心在「信師大隊」抵達前就都有了著落。雖然物資拮据，設備簡陋，教學的基本配備向稱俱全，足令師生抵達師崗鎮三天後，即開始上課。在信陽就實施的暫行教育仍舊在師崗施行，師生一起從睡麥草地舖到舖板，一起蹲在校門前平台上喝粥吃白麵；教師們勤奮教學，學生們也能嚴格自我要求、刻苦向學；在師崗，宣傳抗日的運動與知識的學習一樣都沒有停止。搭配著抗日宣傳活動的短距、長距的行軍演習和軍訓課程，一樣定期舉行。每次行軍旅行，師生都自備簡單的行李及吃飯、盥洗工具；每個人還由學校配備一個一尺多見方的薄木板，用帶子掛在身上，可隨時做寫生、筆記及聽課用。

在遷校過程中，原在信陽校區內的一架鋼琴經前線駐軍及時搶運出來，但仍滯留在駐軍營區裡，李永剛與周校長及總務主任劉秉衡多次騎腳踏車，從內鄉、鎮平、南陽、唐河到桐柏

前線與駐軍交涉，終於將鋼琴完整無缺的運到師崗。如今「紙上談兵」，似乎帶不上情感，但想在當時上課連桌椅都成問題時，能有架鋼琴爲教學示範、歌詠隊的藝文活動伴奏，琴音中自然加入李永剛等人鍥而不捨的「用心、愛心」的深刻感動。

信師西遷到師崗後的另一項「教育改革」就是創建藝術科。當時中小學體育、音樂、美術、勞作教師缺乏，而當時宣傳抗日也需要大量藝術人才。在信師的師資中專業人才濟濟，於是校長周祖訓報請教育廳備准，在一九四○年增設藝術師範科一班，招收初中畢業生，男女兼收、三年畢業；第一年合班上課，第二年起體音、美勞兩組分開授課。音樂師資部分除李永剛外，有妻子周瑗，及稽振民、張子瑜、王潤琴等人；課程則開有聲樂、鍵盤、樂理、視唱、和聲、作曲、指揮等，由李永剛負責大部分理論、作曲與合唱指揮的課程。

李永剛夫婦到師崗的第二年（1939年），長子歐梵出生，他也成爲信師的一份子，在四歲上信師附小幼稚園前，每天與媽媽一起「上學」；母親在教室上課，他在外玩耍等著與媽媽「同進退」；有段時間還與母親住在女生宿舍。一九四三年，周瑗生了一男一女雙胞胎，次男亞梵（不幸於一歲多時腸炎夭折）、女兒美梵。在待產期，因師崗地處偏僻，學校附近沒有醫院，李永剛費了一番功夫才聯絡到一位外國女士同意協助接生。這一切大費周章的安排，卻在臨盆之際功虧一匱──助產士被別的產婦家裡接去助產了，李永剛只好親自動手爲妻子接生。在次子亞梵落地後，李永剛並不知道妻子懷的是「龍鳳

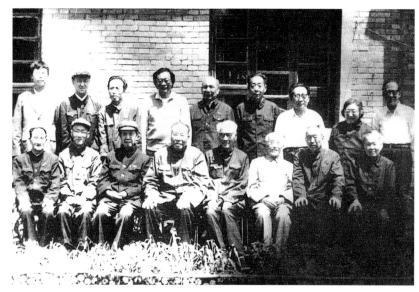

▲ 李歐梵代父親尋訪河南信陽師範，與部分校友在開封合影（1986年5月）。前排左起：王存崒、徐祝峰、丁折桂、周祖訓、甘永和、梁冰潛、馬植文、許愫秋；後排左起：周文正（司機）、李振華、屈風、李歐梵、劉溶池、戴文駿、李必芬、李永毅、李永煌。

胎」，只覺得「肚腹有異」，一陣摸索才將女兒拉拔出來。

李永剛認為：「教育就是奉獻。音樂教師的工作，培育人才，是學術性的奉獻。學校行政工作，輔助教學，是事務性的奉獻。」兩者可以相輔相成，但以他在中央大學的作曲主修為出發，從心底希望能有個先後主從──以專心於教學、學術研究及作曲為優先考量。然而在國難期間，太多事與願違的境況了。在師崗的第三年（1941年），眼見越來越多的流亡學生需要幫助，李永剛不得不勉強接下副教導主任的行政工作，負責女生部的輔導工作。從此，以校為家，和學生一起作息、活動，自己的讀書、寫作、拉琴時間都被剝奪了。

【槍林彈雨，虎口慶餘生】

一九四四年，學校的行政組織改組，李永剛改任教務主任。次年二月，原校長周祖訓赴國立河南大學出任教育系副教授兼課外活動組主任，李永剛成了代理校長。三月，日軍向豫西南進攻的消息傳來，河南省教育廳緊急命令再次遷校到西安。時局緊急，遷校在即，兒子歐梵又染上刻正流行的傷寒，校事家事公私兩忙下，極其沈重的壓力讓李永剛心疲力竭。他在日記裡寫道：[3]

■三月二十六日　星期一　晴

在平靜的海裡，忽然投進一塊巨石，激起了浪花，這浪花，會漸波動漸微弱，或者，還有暴風雨隨後到來，更狂濤洶湧呢？！

三天來，我為這漸漸兇猛的風雨，和越來越高的浪濤所激盪，已經感覺疲乏了；然而，在這個團體裡面，像在一只船上，我是個掌舵人，我要克服這疲乏，以堅強旺盛的精神，把穩船舵，使這只船得以平安渡過險濤，到達碼頭。……

……為了歐兒的病，我抽暇回到家裡去，剛剛坐定，事務主任祝峰兄忽然跑來說，敵人突然發動豫西南的攻擊，進展迅速，李青店已失陷。……

■三月二十七日　星期二　晴

徹夜未能闔眼今日幾乎不敢停步坐下，坐下來就睡著了。所以，在這種情形下執筆寫日記，真不知能寫些什麼？！……

註3：李永剛，〈虎口餘生錄〉，《聯合報》，1978年7月7-18日。

月色瑩麗，師崗在沉睡，我們卻悄悄地倉皇離去了。學校新建的大樓，在月色中矗立著它的黑影，顯得非常雄偉，我向它投出最後的一瞥。……敵人逼近的消息傳播很快，……公路上的車輛，也不知有多少，一輛接一輛，誰也無法向前超越，誰也無法停止，或留在後面……。本校學生大隊約二百伍十人，……每人背著大約二十斤的行李，……在車隙人縫裡前進。

▓三月三十日　　星期五　　晴

　　夜的滔河，非常恐慌、悽慘。……歐兒病得很沉重，有時還有點昏迷；隨大隊行走已不可能，……學校已得校長回來率領主持，我也可以暫時離開一下，……得了（校長）同意。（留守的全責交付給我），……「攜眷同仁以暫留滔河為原則，如仍願同行者，不得影響大隊行程。」……大隊出發了，……我想向那些孩子們告別，祝他們旅途平安，又怕我會哭出來，終於未說，我沉默地望著大隊的行列遠去，遠去……如我今才知道，我是怎樣愛著這個團體啊！……

　　所有的焦慮、無奈、恐懼、害怕等錯綜複雜的心情，全在這一段段日記裡顯露無遺；這次渡漢江的遷校行動中，最驚心動魄的要算是從河南邊境逃到陝西，越過秦嶺至西安的一段。李永剛與他帶領的一群信師師生家屬，在此遭遇日軍的「貼身」突擊……

▓ 四月九日　星期一　晴

像一場惡夢！危險、冷靜、凶殘。

我如今仍彳亍在生死的邊緣上，來追憶今天這場惡夢般的遭遇，手仍在顫，心仍在悸。……

……躲到草棚附近一所破舊污穢的草屋……我們……共有二十口，床上床下，牆角門後，甚至牛圈裡，都躲伏著人。……敵人在搜索、搶劫、拉伕。……（我）把身上的校徽、日記冊、以及凡能表示是「知識份子」的東西，都藏塞到牆縫或草堆裡，靜候著最後的命運。……日本兵的皮鞋漸漸走近；……走近門口，……槍上刺刀的銀光在門口閃了一下，……。景蘧想盡辦法，哄幼女美梵，不讓她說話……

傍晚，敵人離去了，留給這小村的，是幾個年輕人被拉走，打死了一個士兵，搜遍了各家（我們這所草屋是唯一的幸運者！），珍貴的東西全搶走了，……我自己，除了書籍散丟滿地，小提琴丟在門後以外，什麼都完了，十年心血，竟毀於一旦。……

▶ 《虎口餘生錄》手稿影本。

▓ 四月十一日　　星期三　　晴

……忽然聽到有人説：「敵人來了」……倉惶的沒來得及找路就向屋後的山上爬，所爬的山坡極難走，我跑了幾步，看見妻抱著幼女美梵爬不上來，連忙把幼女接抱過來繼續向上走了幾步，一聲淒厲的喊叫：

「媽！媽！……」歐兒哭著喊。

在生死關頭，人本能地趨於自求生存的自私，我已沒有力量再去拯救他，又想到敵人或許不會對小孩子怎麼樣，因為這兩年來敵人對中國老百姓使用著懷柔政策，就命女僕高嫂招呼他不必再逃。

忍心地「遺棄」了歐兒，又抱著女兒向上爬了幾步。妻自己實在爬不上去，……「你自己跑吧，我們不要緊！」妻堅決地説。與其大家都有危險，不如分開爬吧。……幾十聲槍響，……我感到一陣寒慄自脊背而下，……

離開妻兒們已兩三小時，不知她們安全否。剛才的槍聲？——我欲哭哭不出來。我會重見她們嗎？生命繫於一髮，隨時可斷啊！……

在這次的突擊中，幸好一位同行的青年客人挺身而出，自願為日軍做戰地的嚮導，分散了日軍強拉年青男子當軍夫及為難知識份子的注意力。但在字裡行間，李永剛也明確的表白了老百姓包括知識份子在戰爭中舉手無力的傷感與無奈。

【真除校長，辦學不易】

在對日抗戰全面展開之後，李永剛在信師也組織了歌詠

隊，不斷舉行歌詠比賽，一方面鼓動全民愛國的激情，一方面也撫慰流離失所的難民們的民心，《抗敵歌》、《義勇軍進行曲》、《旗正飄飄》、《長城謠》、《黃河大合唱》、《流亡三部曲》等都是他經常教唱的歌曲。此外，他也與校長周祖訓合

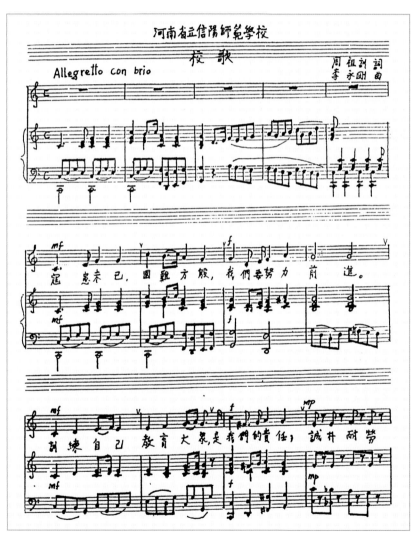

▲ 信師校歌。

作，以信師的六條校訓譜出《校風集》歌曲八首：《校歌》、《尚誠樸》、《耐勞苦》、《勤學問》、《習服務》、《重團結》、《養正氣》、《我們是人生路上的伴侶》。

這些陶冶高尚情操的歌曲，無形中潛移默化學生們的道德修養，爲這些即將爲人師表的師範生們奠定下正確的人生觀。一九九〇年一月三十日在給妹妹永毅（信師畢業後，也留校任教職）的信中，李永剛感念的寫下：「《校風集》是周校長和我心血的合作，有永久價值，也是校史珍貴的一頁。」可惜，這一頁只待追憶，原歌曲集已佚失了。

在李永剛的眾多友人中，除馬孝駿是音樂上的知音，周祖訓先生對他的影響也是深刻的，「……紹言兄（周祖訓的字）是我一生中最尊敬的知己，他對我的提攜、愛護，使我對教育有深切認識，他對國家忠誠，和對學生的愛，啓發了我對教育的真誠奉獻，使我們全家和信陽師範凝結了永恆的密切關係……。」[4]這樣的「影響」使李永剛終其一生執行不愧對「教育事業」的誓約。

一九四五年抗戰勝利，李永剛一家由西安附近的大庄轉回信陽，並重回信師任教。此時，學校剛復員不久，物資極爲缺乏，音樂專業的硬體設備更是不足。李永剛考慮到學音樂的學生不能沒有鋼琴，學校裡兩架舊鋼琴決計不敷使用，於是設計一種簡易無聲鋼琴。用木板（或硬紙）一塊，約長六十公分、寬二十公分，照鋼琴的模式畫上黑白鍵；上課時，人手一塊。他在信師的學生王振寰回憶，「本來上鋼琴課是很吵人

註4：李永剛致二妹永毅家書，1988年7月8日。

▲ 信師校長周祖訓近照（1997
年）。

▲ 信師教師合影，前排右一為前校長周祖訓
（1946年）。

的，那時鋼琴課卻鴉雀無聲，只是心中有聲實無聲而已。不過
卻沒有減低學生學習的興趣，仍很認真地練習。」[5]

次年，校長周祖訓先生被選為行憲後的省議員，李永剛接
任校長一職，雖然教育行政一直不是李永剛感興趣的工作，但
自中央大學畢業後的十年師範學校工作，李永剛從來就沒有離
開過兼職的教育行政。而且，在師範學校的服務期間，因八年
抗戰時期以校為家，音樂創作、學校與家庭生活，三者在無形
間已深深的相互結合為一體了。

正式接任校長，幾乎等於放棄音樂創作；這個李永剛口
中：「別人看來也許是件榮譽工作，自己內心卻是啼笑皆非」
的校長，鎮日要「開會講話、等因奉此」，天天奔走在教師的
薪俸、師範生的公費與師生的伙食之間，分外辛苦。尤其在國

註5：王振寰，〈永恆的
回憶〉，《李永剛
教授紀念文集》，
政治作戰學校，
1995年6月1日，
頁59。

▲ 任信師校長時與妻合影（1946年）。

共戰爭越演越烈之際，李永剛為全校師生的民生問題，從省級及地方政府到當地駐軍，他都不辭辛苦一一協調洽詢，但仍「入不敷出」，師生們經常處在半飢餓狀態。一九四七年，動亂全面化，於是避禍、遭難、流離，又令人們陷入另一場浩劫。李永剛身負信師校長重責，不忍離去，讓周瑗帶著孩子們先回南京，夫妻只得短暫分離。

　　一九四八年夏，前南京中央大學音樂系主任唐學詠先生來電邀約，手書申言河南已是「戰火紛擾，辦學不易」，希望能與李永剛「同覽閩江勝景，共賞八閩風光」——意即邀約到福州國立福建音樂專科學校任副教授。因為在戰火及校務的雙重壓力下，他已放下樂筆多年，好不容易有個音樂專職的機會，

▲ 河南師院旅台同學會成立（1974年）。

雖念舊不捨信師師生上下，李永剛還是在最短的時間裡，安排好代理人事，「先斬後奏」的通知河南教育廳：「已應聘福建音專，校務暫由教務主任代理，請准予辭職並盡速另派校長接替。」於是，「瞞了全校學生，像逃脫一樣，悄悄離開了信陽。」[6]

註6：李永剛，〈倉前山上絃歌聲〉，《無音的樂》，樂韻出版社，1985年10月，頁155。

絃歌盈耳倉前山

省立福建音樂專科學校是當時的教育廳長鄭貞文[1]，主張抗日戰爭期間更應以教育救國，於是在他任職的十一年間成立了省立師範專科學校、福建音樂專科學校、福建醫學院及福建農學院等高等學校。

【教育救國，音樂振奮人心】

◀ 改制國立後首任校長盧前（前排中立者），與三年級學生合影。前排右一為音樂學者顏廷階，後排左一是前台北市交響樂團團長兼小提琴家陳敦初。

在對日戰爭正式宣告後，全國各級人士的救國活動風起雲湧，海外僑胞、留學生也紛紛歸國響應。留日的蔡繼琨在此時回到故鄉福建，參與音樂教育的策劃。當時蔡繼琨發現福建省極缺音樂師資，於是建議省政府先開辦訓練班；但為長遠

計，應該設立專校。於是從音樂教育研究會、中小學音樂師資訓練班、省政府音樂團（為抗敵宣傳，宣慰南洋僑胞的單位），進而在省立福建大學籌設音樂專修科，造就音樂專才；歷時兩年多，成立福建省立音樂專科學校，由蔡繼琨為首任校長。

省立福建音專設在戰時的福建省會永安的吉山，於一九四〇年成立，設本科（五年

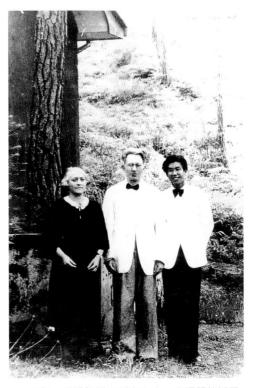

▲ 左起：鋼琴教授曼傑克夫人、大提琴教授曼傑克（Oskar Manzyk）與汪精輝於校園。

制）、選科（分理論作曲、鍵盤樂、聲樂、絃樂、管樂、國樂各組）、師範科（分三年制與五年制），及附設師資訓練班。當時最困難的是教授與設備問題，於是蔡繼琨親赴上海採購書籍樂譜樂器，並聘請奧地利籍馬古士（Marcus）、保加利亞人尼哥羅夫（Nicoloff）、德國猶太人曼者克（Oskar Manzyk）夫婦擔任理論作曲、小提琴、大提琴及鋼琴教授。

在國人教職員名單中有蕭宗鵬、蕭而化（來台後曾任國立師範大學音樂系系主任）、汪精輝、繆天瑞[2]、顧西林等。[3]一九

生命的樂章

註1：鄭貞文為我國化學元素命名法的創造者。

註2：繆天瑞曾譯注多種音樂理論書籍，來台後為前台灣省立交響樂團編譯室主任。

註3：楊育強編著，《國立福建音專史紀》，光華文化事業公司，1986年7月，頁4。

▲ 繼任校長唐學詠（前排右六）、部分教師與四七年畢業生合影。

四二年秋，省立音專更名為「國立福建音樂專科學校」，由當時著名的詞曲家盧前（冀野）擔任校長，增設「樂章組」，培養詞曲人才。陸華柏（作曲）、王沛倫（小提琴、指揮）、朱永鎮（聲樂）等人也在此時加入福建音專的行列。

　　在一九四二年到四五年間，不少學生響應政府的「十萬青年十萬軍」運動，離開學校加入軍校；抗日戰爭的白熱化，讓所有學校的運作都非常困難，福建音專的校務在這三年內幾次換手，盧冀野上任不到一年就離職，其後蕭而化、梁龍光、李黎洲等人都先後接掌校務工作，勉強維持運作。一九四五年八月，抗戰勝利後，福建音專隨著省政府復員遷回福州，在倉前山建造新校舍，由唐學詠接任校長。

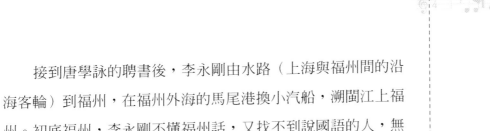

接到唐學詠的聘書後，李永剛由水路（上海與福州間的沿海客輪）到福州，在福州外海的馬尾港換小汽船，溯閩江上福州。初底福州，李永剛不懂福州話，又找不到說國語的人，無法問明往福建音專的倉前山的方向，困窘的猶如身處異國。好不容易才找到一個會講國語的小學生，問明了往學校的山路，匆匆雇了一輛三輪車直達倉前山。

福州與上海、寧波、廈門、廣州同是在鴉片戰爭失敗後，與英國簽訂南京條約時，被迫開放的五個通商海口。福州的倉前山與上海租借一樣，曾有各國的領事館，也是外國人群居的地方，福建音專的新校址就是在日本領事館的舊址上重建的。倉前山，其實是一塊突起的丘陵地，倚偎在閩江邊上，有南台大橋可通往福州南邊；基本上，仍是一片未開發的山陵——「道路隨山坡闢築而成，……到處是古老蒼勁的大榕樹和一些

▲ 從福建音專校門遠眺閩江與南台。

▲ 福建音專校門。

▲ 校園一景之演奏廳。

高大的樹木，傲立、俯垂、叢集，像是沒有人培植的自然生長，連道路也像是隨著樹開出來的。……處處綠蔭掩遮、花朵迎人，處處聲聲鳥鳴，陣陣花香。……一切是如此幽靜、清

▲ 校園一景之教室。

▲ 從另一角度看演奏廳。

新、安謐、悠閒……。」「倉前山,看來是個獨特的地方,好像和山腳下街市的塵囂有著一條無形的界限,它俯瞰著閩江對岸的『南台』的繁華,也遙望著幾里外福州城的政治氣氛,更

遠離了幾千里外長江以北的戰亂砲火，真像是一塊世外桃源！」[4]李永剛為這片自然景觀所征服，在心底默默下了決心，如果學校的運作符合自己的理想，他將不再「尋尋覓覓」，他要長久在這裡住下。

其實在李永剛的回憶文章裡，戰亂與流離的陰影揮卻不去，對國家的愛、對人民的情、對政治的無奈與對歷史的感懷，常常躍然紙上。在沉重之外，還有「文人救國」的情懷。他瞭解了福建音專在倉前山接收「租借遺址」及建立新校舍的艱辛之後，寫下「原來的（日本領事館）房屋全部拆除了，像清除了敵人的血腥；建起了宏偉的學校，也建立了復興的信心。」每天從校門口經過，俯瞰滾滾閩江和遠方田舍，他感懷所及寫下「這裡都是我們的錦繡河山！是經過慘烈艱苦的抗戰，而勝利收復的地方！」「倉前山上的國立福建音樂專科學校，就是勝利的標幟！」是飽嚐日寇禍害者的肺腑之言。

一九四八年秋，福建音專的開學日比其他學校來得遲，主要是因為戰火正熾熱的蔓延，因地處偏遠，不易請到音樂專業教師；十月下旬小提琴與理論作曲的教師還沒到齊，課程無法再延，只有請李永剛負擔較多的理論與合唱科目，好讓學習進入軌道。新學期的教師除李永剛外，還有教鋼琴的美國人福路（Albert Faurot）、王鼎藩，大提琴曼傑克、朱永寧，理論作曲為劉質平等。開學典禮簡單隆重，全體學生以混聲四部唱國歌，唐學詠校長換下了平日衣邊袖口都磨花了的老西裝，穿上以當年戰時標準來看相當出色的一套舊西裝。李永剛曾描述唐

時代的共鳴

劉質平是李叔同的學生，和豐子愷、李鴻梁等都是李叔同的入室弟子，也是弟子群中音樂成就最高的高足。

學詠在開學典禮上的介紹：「唐校長特別強調：『本年的教授
中有三位師範學校校長，一位是林森師範校長林亨嘉先生，一
位是河南信陽師範校長李永剛先生，還有一位訓育組長林蔭南
先生是福建XX師範校長。』」[5]可見當時時局不穩，學界的人多
希望能轉到較安定、遠離內戰的國民政府的「後方」。

　　開學一個月後，小提琴家司徒興城和年輕的理論作曲教師
湯正方自上海來。李永剛與司徒興城因為有共通的朋友——當
時上海音專教務主任王孝純，兩人很快的「一見如故」。湯方
正的加入則使得他得以減少授課的壓力。此外，同事中具有較
特殊因緣的要屬劉質平了；劉老是唐學詠校長的老師，唐學詠
又教過李永剛，再加上李永剛的學生，此時的福建音專陣容堅
強，實屬「四代同堂」、「一脈相傳」！

▲ 福建音專教師。左起：福路教授、李嘉祿教授與唐學詠校長。

註4：李永剛，〈倉前山
　　上絃歌聲〉，《無
　　音的樂》，樂韻出
　　版社，1985年10
　　月，頁159。

註5：同註4，頁162。

【倉前山上，音樂聚會不斷】

倉前山雖然獨立於大型都市之外，但音樂會活動卻不曾間斷，不論是演出者或主辦者都與福建音專有關；限於場地的關係，演出以小型音樂會居多。對於演出活動，李永剛幾乎未曾缺席過。在〈倉前山上絃歌聲〉一文中，他回憶：

「有些（音樂會）還在私人家裡舉行，被邀請的聽眾有時只有二、三十人，自由就座，氣氛非常親切。記得有一次，我們夫妻有座位，兩個孩子就坐在地板上。節目單都印製的非常簡單，紙張也不講究，但設計很別緻，有時一張節目單小到只有豎長約八公分、橫寬約十公分；內容卻很充實而有份量。有時連節目單也沒有，像是本校教授福路，有一次在他的住所舉行鋼琴獨奏會，由古典樂派、浪漫樂派到本世紀現代音樂，各選了幾個作曲家的作品，一面彈奏，一面講解，猶如把鋼琴音樂的發展史，作了系統的介紹。」

可見當年音樂活動的形式非常的彈性與自由，一點都不遜於今日音樂會的創意；然而以現今資訊的流通程度來比較，現今的音樂學子對參與音樂會的熱衷程度恐怕不如前人。過去的音樂人在困頓中「匍伏前進」，對每場得來不易的音樂演出及活動自是格外珍惜；而今演出氾濫，音樂會欣賞人口增加的速度遠低於演出者與演出場數，更別提其他非音樂活動的激增。聽音樂會的正確觀念應是：心靈的啟發與洗滌，而非「比較、非議」，重批判式的態度。只要觀念、態度變了，音樂人參與音樂會活動自然會趨向於積極、主動。

此外還有兩次特別的音樂會經驗，在一個美國人家裡的傀儡戲歌劇。第一次的接觸是一九四八年十月十六日，三十七歲生日那天，當時李永剛的妻小仍遠在南京，一個人獨自黯然，不知情的唐學詠校長邀他一起去聽歌劇。「好啊！倉前山還有歌劇聽，真好！」「不是正式歌劇演出，是傀儡戲。」唐學詠解釋。原來傀儡戲歌劇——理查・史特勞斯（Richard Strauss, 1864-1949）的《玫瑰騎士》在桌上演出，手繪的布幕、三四吋大小的人偶，音樂由唱片播放出。李永剛的觀後感是「演出逼真但有點滑稽，演唱者歌聲很好，聽得十分過癮，真像置身在歌劇院一樣。」

再次欣賞傀儡歌劇該是半年後，妻子與兩個孩子從上海搬到福州相聚，曲目是浦契尼（Giacomo Puccini, 1858-1924）的《波希米亞人》，這回十歲的兒子與六歲的女兒全程參與，雖聽不懂歌劇，對小傀儡人的表演卻看得著迷，四幕歌劇下來一點倦意也沒。兩次成功的傀儡歌劇演出不僅令李永剛印象深刻，也深深在兩個幼小子女的心靈刻下永恆的回憶。

一九四九年一月，徐蚌會戰後，國軍已趨於劣勢，南京的情勢也越來越緊張，李永剛決定趁學校寒假將妻兒自南京接往福州同住。此行還附帶唐校長委任的兩件公私任務，一是邀請馬思聰到福建音專教書，二是到金陵中學將唐校長的獨子恢一帶到福州團聚。第二件私事辦來毫不費力，但第一件公事——「邀請馬思聰到音專任教」，李永剛卻碰了一個軟釘子。

在上海，馬思聰在虹口區虹光大戲院舉辦幾場音樂會，李

▲ 馬思聰「投奔自由」後，首次到台灣演出（1968年）。

永剛到的時候，正是最後一場的演出。李永剛和小提琴老師略
事寒暄，在報告別後十年來的發展後，提及唐學詠的邀約，
「我不想去。替我謝謝唐先生！」馬思聰輕描淡寫的拒絕了。
「呃，你要聽我今晚的演奏會嗎？」於是，靠著馬先生的條
子，他在客滿的戲院的階梯上，心滿意足地欣賞馬思聰的布魯
赫（Max Bruch）協奏曲與他的小提琴新作《西藏音詩》；至
此，才了解馬思聰嚮往的是一個演奏、創作的新天地，而不是
再把自己束縛在學堂的小空間裡。七〇年代裡，馬思聰受盡文
革的折磨之後，獲得美國政治庇護重回自由世界，到台北演
出；與馬先生重逢，對李永剛而言，「真有隔世之感！」

回到倉前山後，唐學詠校長已為李永剛的妻子周瑗安排了福建音專的教書工作。與此同時，陳田鶴也從南京國立音樂院「逃難般」的轉到福建音專。陳田鶴與賀綠汀、劉雪庵、江定仙都是上海音專的同學，也都是黃自培養出來的第二代音樂人。陳田鶴與李永剛一見如故，李永剛對他則是「久仰盛名，也教過他作的歌曲，見面之後，覺得真是人如其曲，平實、質樸、有深度」。兩人除在專業上深入分享外、也都成為教授代表參與校務工作；陳田鶴的謙和、誠懇、平易近人，對事務的見解深入以及處事之穩健，都令李永剛深深佩服，也成為自己日後為人師的鑑鏡。

【告別故土，迎向全新生活】

開春之後，戰線逐漸南移，流言四起、民心士氣瓦解；學校雖照常運作，學生們卻無心學習，不少左派學生趁機製造學運。國民政府遷到廣州，情勢卻更難挽回；物價的飆漲已不是一天天，而是時時刻刻發生，學校職工的待遇，不論職等，一律發給相當於九個銀元的鈔票，以避開通貨膨脹的壓力。五月間，共軍過長江，學校決定在五月期末考後結束，師生們離校後各奔東西，往南「撤退」的到了台灣、香港，往北前進的加入共軍。李永剛與早一步到台灣的老同事，任職台東師範學校校長的劉寅讓取得聯繫，希望能取得台灣的入境證。

因為遷台的人數越來越多，政府為了安全顧慮，從五月一日起，台灣實施入境管制，必須要有入境證才能進入台灣。劉

校長立即聘請李永剛爲台東師院的事務主任，他也毫不猶豫的接下；只是過了一個月卻不見下文，兩個孩子天天到學校等信，次次空手而返。共軍將接收福州的謠言不曾間斷，李永剛雖不信謠言，但是看到學校附近的空軍機構人去樓空，兩家民航公司（中央、中國）的大門口，買機票的人大排長龍，對國軍的信心也動搖起來。每天早上起來，先要打開窗戶，看看鄰街的人家有無異樣——可被插上共軍旗幟？是否出現共軍身影？才能放心……

終於在七月中，經劉校長奔走下得到了入境證，但是李永剛改由新竹師範學校聘任爲教務主任一職。原來，劉校長自己病了一場，在醫院臥病一個月，延誤了行程。幸好，遲來的入境證反令他們一家順利買到機票，因爲要走的人早走了，航空公司門口不再大排長龍，除替全家買了機票，也意外買到原先高價也買不到的過重行李票，於是得以保全了他的一箱書。一星期後，航空公司就撤退到廈門，「好險！再遲一個星期就走不了啦！」李永剛在心底慶幸著；一家四口在一九四九年七月十五日，告別了美麗的倉前山。唐校長來送行，他說，「沒有接到教育部的命令，只有留守到最後一刻。」看著李永剛對倉前山的不捨與失落的目光，唐先生語氣雖堅定，卻掩不住孤寂的眼神。

周瑗曾在一封寫給學生江鴻恩的信中，對自八年抗戰以來的大小遭遇作一小結：[6]

生不逢時，命途多舛。避敵西走，陷落敵陣。槍林彈雨，

註6：原信件未能留存，此為江鴻恩依記憶略記如述。

奪奔匿身。跋山涉水，氣喘難息。日行數里，夜宿牛欄。飢食野菜，渴飲溪水。崎嶇狹道，難盡山區。秦嶺橫道，匍匐前進。足繭叢生，手胼傷裂。兒女隨行，啼聲時起。強忍淚水，疼裂心肝。飲風餐露，備為辛苦。崎嶇迢迢，幸達學校。歇臥陋榻，如患大病。喘息稍定，忽傳佳音。日寇投降，歡聲雷動。還校信陽，慶得安身。踵起內戰，遄又播遷。攜兒帶女，暫棲閩境。催舟渡台，深引慶幸。上天捉弄，因勞成疾。醫治兩月，支用見絀。醫院體恤，膏床家中。醫師頻探，囑加營養。山窮水盡，賣盡衣物。療程尚遠，杯水車薪。前途茫然，愁腸百結。主任（李永剛）堅毅，不言外人。師生得悉，眾伸援手。賣肉送肉，養雞送雞。家有補品，送我共享。子著破衣，赤足上學。木屐價賤，也成奢想。年齡雖小，頗體家難。糲食不擇，淡菜不拒。主任愛我，榻前時見。宵衣旰食，從無倦厭。心結百愁，強表笑顏。恩情深重，終身弗諼。歷經年餘，得慶癒痊。同事讓課，增我收益。歷盡萬苦，生命得全。惟祈上天，佑我永安。[7]

註7：江鴻恩，〈永遠活在我們心中的恩師〉，《李永剛教授紀念文集》，政治作戰學校，1995年6月1日，頁89。

春風化雨安台灣

【風城新竹，培養明日棟樑】

　　一九四九年七月十五日，李永剛一家四口終於抵達台灣。八月一日李永剛上任新竹師範學校，除教授音樂理論課程並兼任教務主任，並巧合的再與中央大學音樂系系址「梅庵」的主人的後代結緣。原來前清進士、書畫家李瑞清先生的孫輩李家超也任職竹師，兩家在學校宿舍患難與共、相互扶持。先是周瑗罹患了結核性腰椎骨炎，脊椎化膿、石膏綁身，在醫院臥床兩個月，回家後又休養復建一年四個月才康復。 在此期間，李夫人馮煥悉心盡力支持照料，讓李永剛在教書、校務及照顧妻小之餘，還能有餘力創作不少歌曲。十年後，李家超英年早逝，數年後其次子李定國又患病，李永剛夫婦將他接到台北板橋家中休養；李定國病癒後與李永剛夫婦感情深厚，從此成為一家人，以父子相稱。

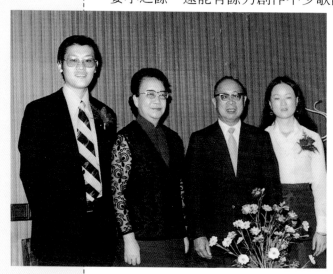

▲ 為義子李定國（左一）主持婚禮
　（1977年4月）。

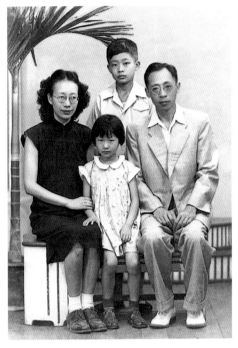

▲ 李永剛漫步風城新竹街頭
（1952年）。

◀ 自福州飛抵台北的第三天，全
家出遊攝於重慶南路東南照相
館（1949年7月15日）。

　　縱是自己狀況百出，李永剛對師範生們的關心依然是全面
的；儘管自己初到台灣還沒站穩腳步，但對到台灣的流亡（信
師）學生，他仍慨然解囊，協助學生赴職、安頓於異鄉；對在
地新竹師院師範生的教育，他不僅因材施教、有教無類，更關
心學生的人格思想成長。尤其在國家政局才經過大動盪，政治
敏感性高，經濟物資缺乏的時刻，對這些血氣方剛的青少年，
如果不仔細的呵護耕耘，恐怕將影響國家的百年大計──特別
是他們畢業後將為國家培養明日棟樑。

　　記得有一個師範生對作文題目「普遍訓練平均發展的師範
教育」，寫出了「這樣的教育，越成功就是越失敗，越失敗就
是越成功」，結果被批評為「共產黨的思想」，若不是李永剛力

▲ 蒙李永剛慧眼識英雄而得保全性命的信師高材生，中國著名作家白樺（陳右華）之近照。

挺該生，推薦加入了國民黨，恐怕白色恐怖的受難名單又會平添一人。這樣愛護學生的做法已不是李永剛的第一次，在四〇年代，李永剛也曾為才氣洋溢的河南信陽師範學校學生陳右華（即知名作家白樺）甘冒被誤解為「思想左傾」的風險，在政局混亂之中出手維護，否則文壇還會在戰亂中增添一名冤魂。

　　一般的師範生不論主修科目，多少都得選修音樂課程，以應基礎教育教學之需求。不提其他科系學生對音樂理論、和聲、鋼琴等專業科目能了解多少，就是音樂專修科的學生也是水準參差不齊，好的，有不錯的表現；差的，是一竅不通。對於在音樂專業領域中表現好、反應較快的學生，他則給予不同的期許與開釋。知名的鋼琴伴奏家徐欽華先生，就是因為李永剛的鼓勵，從選修音樂成為音樂專業，而成為六〇、七〇年代

裡最耀眼的「伴奏鋼琴大師」。

李永剛對程度較差、需要額外輔導的學生，永遠來者不拒；因為從一開始在師範教育體系執教以來，他就面對設備物資不足，在與大環境（時局）抗衡中，學習如何克服所有「不合理條件」擔任「老師的老師」的工作。早期竹師畢業的音樂學者楊兆禎教授曾提及，只要在學的竹師學生到家裡求教，他一律不收任何學費，因為，當年求學時，「李老師對我們可是有求必應，改作曲、看鋼琴、聽聲樂……，從不曾收過分文。」

政工幹校畢業的男低音聲樂家呂濟民也有相同的感受，他回憶當他與同學男高音李宗球畢業後，想再進修，連袂找老師學和聲與作曲。李老師一口答應，當天就展開第一堂課；兩個月後，兩人想到該繳學費了，於是請問老師應該繳多少錢？李永剛操著濃濃的河南腔國語，嚴肅的說，「我要收你們學費，我就不教了！」於是，兩人唯一能報答老師的，只有越發認真學習。

從中學時代起就喜歡球類的李永剛，到了台灣仍未忘情

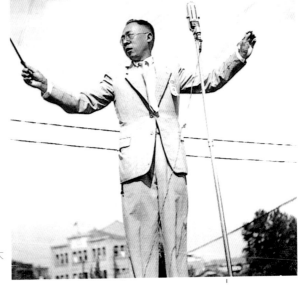

▶ 十月慶典，在新竹東門廣場指揮萬人大合唱（1953年）。

▲ 與竹師同事李澤藩（李遠哲的父親）在網球場上「先禮後兵」（1953年）。

球場。竹師的學生們以爲以音樂教育爲專業、喜愛詩詞歌賦、又帶個眼鏡，活脫脫像「徐志摩年代」裡典型中國文人的李老師是個「斯文人」，沒想到他在球場上的「手腳功夫」也技驚四座。早期竹師的學生多有一個共通的記憶——教室裡，耐心百分百的老師，到了足球場上，成了威風八面、銳不可擋、滿口爽朗河南鄉音的「名腳」。這個愛找學生挑戰足球的音樂老師兼教務主任熱愛足球的興致，直到一回師生球賽中，被球擊中下腹，臥床月餘，才告別球場。看似嚴肅的李永剛聊起「球經」也有輕鬆的一面，「小兒子從雙層床上掉下來，一伸手像接球一樣接過來！」是最叫李永剛得意的一件事。

除了足球、籃球，網球與慢跑也是李永剛擅長的運動項目。在風城新竹的年代裡，竹師美術科老師李澤藩（中央研究院院長李遠哲的父親）是網球場上的切磋對象；「封球」告別球場後，慢跑成了三十多年來未曾間斷的運動健身項目。

【復興崗上，推廣音樂創作】

從九一八事變後，與日本對抗的十四年歲月裡，「歌詠運

動」是鼓勵民心士氣的最大功臣，學校、民間社團無不加入以歌樂對抗外敵的工作，黃自譜寫的《抗敵歌》、《旗正飄飄》；盧溝橋事變後，黃友棣譜寫《男兒當兵歌》、粵北會戰大捷後寫的《良口烽煙曲》（又稱《粵北勝利大合唱》）及後來知名的《烽火思親》、《杜鵑花》；張寒暉（1902-1946）的《松花江上》；劉雪庵（1905-1985）的《長城謠》及冼星海的《黃河大合唱》等，都是「因應時勢」的作品。這與西洋古典音樂史中，蕭邦（Frederic Chopin, 1810-1849）的《波蘭舞曲》、《革命練習曲》、西貝流士（Jean Sibelius, 1865-1957）的《芬蘭頌》等以音樂寫出民族意識，鼓動人民同仇敵愾的「企圖」有同工之妙。

抗日勝利，愛國歌曲的「歌詠運動」佔有多少因素尚難界定；但內戰失利，國民政府遷台後，檢討失敗原因，除政治、經濟、內政、教育、軍事等層面外，文藝功能的宣傳失靈，造成民心動搖也是重要因素之一。「無怪乎中共曾多次宣稱『是一首秧歌把國民黨軍隊打垮了』，……（中共）將文藝靈活運用成軍隊以外之先導部隊，以民謠小調、革命文學、話劇為媒介，把階級鬥爭的思想和感情，長期灌注到人民的心理……」[1]

於是，當時任國防部總政治部主任的蔣經國先生在一九五二年，考量過當時的教育體制後，創立「政工幹部學校」，以兼顧理論與實踐為主軸，設立了政治、新聞、音樂、藝術、影劇、體育等六個不同於一般學制系統的科系。蔣經國先生並曾手諭當時政戰校長王永樹將軍及教育長王昇將軍：「目前政工

註1：陳明宏，〈復興崗五十年「音的風景」之回顧〉，《復興崗學報》，第73期，2001年12月，頁314。

附錄一　經國先生手論

王校長兆教育長

目前政工部門最感缺乏的，乃是有活力的、有創造性、有群眾性和戰鬥性的歌、戲和畫。現政治部每乎而沒有適當的藝術之作者，所以未能完成「創造戰鬥藝術」之任務。希望政工幹校各業科之師生應做到一面……

學而創作之要，凡是有好的作品，均由經政治部發表，此事重要必須切實所希能聘之要。

經國 使戡

蔣經國 八十八日

經國 使戡

▲ 經國先生指示「創造戰鬥藝術」之手稿。

部門最缺乏的，乃是有活力、有創造性、有群眾性和戰鬥性的歌、戲和畫。現政治部方面沒有適當的藝術工作者，所以未能完成『創造戰鬥藝術』之任務。希望政工幹校各業科之師生，應當作到一面學習一面創作之要求。」所以政戰學校的立校宗旨，「以政治學術之思維來詮釋三民主義博大精深的理論，並透過新聞傳媒來宣揚傳播，以及運用文化精神之不同面向的音樂、藝術與戲劇來實踐推展此一理論……。」[2]

　　一九五六年四月，李永剛從新竹師範轉聘為國防部所屬之政工幹校（自一九六○年改制大學為「國防部政治作戰學校」，以下以海內外知名之簡稱「復興崗」稱之），家也從新竹搬到板橋。從師範學校體系轉任「政治作戰學校」，實與李永剛的前半生歷經的戰爭、國難不無關係；妻子周瑗也隨著北上任教於華僑中學。坐落在台北盆地最北端的復興崗，在大屯山腳下的平緩丘陵地上，校內還有學生們以雙手、臉盆挖掘出來的人工湖成功湖與鴛鴦湖，及綠蔭成林的松、柏、樟、楓等大樹。復興崗立校之初與台北市區尚

註2：同註1，頁311。

註3：政工幹校於1952年設立之初，僅政治為本科班，其他為業科班；1955年改制為專科，1960年改為大學。

▲ 自戴逸青（右）手上接下政戰學校音樂系系主任的棒子（1967年）。

有些許距離，儼然是台北近郊的「世外桃源」，或許除了「愛國心作祟」外，讓李永剛離開風城新竹北上復興崗的還有他對倉前山「遺世桃源」的懷念罷。

復興崗音樂系[3]第一任系主任是早年音樂教育家、軍樂界耆宿戴逸青教授，並因其次子戴粹倫教授於同期擔任國立師範大學音樂系系主任之便，不僅有戴粹倫的支持——至復興崗兼課，也獲不少師大教授支援，如蕭而化、張錦鴻、張彩湘、鄭秀玲、高慈美等都不辭辛苦到當時交通不便利的復興崗上課。在課程設計上，除一般大專音樂科系基礎科目外，又得切合軍事教育之需要——理論與運用雙項並重：演唱技巧，與軍歌創作。

與師範生有異曲同工之妙之處為，這些政工幹校畢業生出校門後得負責軍中音樂教育——「阿兵哥的音樂老師」，所以他們「不只要能唱，還得要善唱」；唱的是雄壯威武的軍歌、富民族正氣的愛國歌曲。在六○年代，大學音樂系的設立除了師範大學外，就是政治作戰學校了；現今不少聲樂家：李宗球、白玉璽、白玉光、柴寶琳、劉弘春等都是出自復興崗。

時代的共鳴

戴逸青（1887年11月22日－1968年2月19日）號雪崖，江蘇省吳縣山塘街人，後遷居上海，自幼喜愛音樂，據云：「某年曾因尾隨樂隊之後聆賞，自上海洋涇濱到靜安寺竟不自覺，迨樂聲停止，茫然回顧，始知迷途！」曾任蘇州東吳大學、上海南陽大學（即交通大學）音樂系教授，著有《和聲與製曲》、《指揮概述》、《配器學》等。

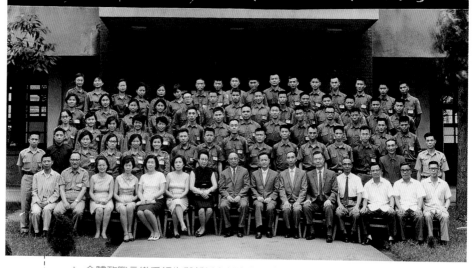

▲ 全體政戰音樂系師生與新任主任李永剛合影（1968年）。

李永剛自戴逸青手中接任音樂系後，便積極的將音樂系導入大學音樂專業的水準，雖然軍事院校的教育體制仍得以學校之宗旨為原則，但他仍不忘「在體制裡作調整」。音樂學者劉燕當教授曾提及其中一項「嚴格的規定」：主修作曲的學生一律從大學一年級選定，不能中途更改。曾經有一位二年級生想由鋼琴改作曲主修，新任系主任的劉燕當向教作曲主修的前一任主任李永剛提出，「我剛把系主任的職務交給你，你就要改系裡的規定？」李永剛不以為然的說；劉燕當婉轉的建議，「先安排理論作曲等科目的面試，如果水準不夠便作罷。」面試結果尚可，劉燕當再向立場堅定的前主任表明，「在我國少了一位鋼琴家對音樂界無關痛癢，但多了一位作曲家則大大不

註4：劉燕當，〈「山崗萬里長！」──記李永剛教授音樂志業的三段式〉，《李永剛教授紀念文集》，政治作戰學校，1995年6月1日，頁112。

同。」這位擇善固執的前主任眼睛一亮，卻還擔心，「這學生缺一年主修，恐怕教不出頭。」劉主任進一步解釋，「即使往後三年學的不夠好，但培養了作曲理念，去推廣作曲的概念和經驗，不也更有助於中國音樂的創作嗎？」「好！」李永剛拍板敲定。[4]

雖然教學嚴格，李永剛對學生卻從不疾顏厲色。現任主任竹碧華就說：「在李老師眼裡沒有笨學生！甚至在和聲的大班課裡，他也在課堂裡一個個檢視，有困難立刻重新解說。」

政治作戰學校音樂系（組）歷任主任		
任期時間	系主任	備　註
1950－1967	戴逸青	1955年改為專科，1960年升格為大學，由音樂組改為音樂系
1967－1973	李永剛	
1973－1979	劉燕當	
1979－1982	董榕森	
1982－1984	龔黛麗	
1984－1990	劉燕當	
1990－1993	董榕森	
1993－1996	羅盛澧	
1996－2002	謝俊逢	
2002－迄今	竹碧華	音樂系改組為藝術系音樂組

【校園耕耘，擴展音樂教育】

李永剛除一般教職外，經常為台灣音樂教育充當「義工」，在中華民國音樂學會、天主教音樂學會、台灣區音樂比賽總決賽、中華民國著作權人協會等推廣音樂教育單位的活動中，經常可以看到李永剛的身影。不論是身為理事長、理事、

▲ 七○年代政戰時期的李永剛。

◀ 「退而不休」，1977年於政戰學校屆齡退休之後，照常到校上課（1980年）。

委員、評審，李永剛永遠是不遲到、不早退，全程參與付出。

　　一九八五年起，教育部國立編譯館成立編審委員會，進行國民小學音樂課本之修訂，由李永剛任主任委員，編輯小組成員爲：國立台北師院張統星、劉文六、國立新竹師院楊兆禎及二十位學者專家與教師代表。與民國同年的李永剛從不倚老賣老，開會時間總是配合多數決議；在審查各項資料的過程中，若因主客觀因素而產生意見分歧時，他都會先暫緩決議至第二次會議，並利用兩次會議之空檔，尋找資料，引經據典務求爲大家找出一個合理的解答。

　　李永剛會這麼投入一般「音樂家」或「音樂教授」不願從

▲ 在台北泰順街家中小書房作曲（1985年）。

事的教科書編審、校歌譜寫等工作，其實是經過一番歷史使命感的掙扎與認知。

　　十九世紀末，經過明治維新後的日本成為亞洲最強盛的國家，清末許多有識之士在革新上的建言多以近鄰日本為師法對象。以康有為、梁啟超為首的「變法革新派」主張：廢科舉、辦新學，學習西方科學文明。在康有為上書開辦新學堂的奏摺

中提到：「今則廣開學校為要素，主張遠法德國，近採日本，以定學制。⋯⋯相偕立小學，舉國之民自七歲以上必入之，教以文史、算數、輿地、物理、歌樂，八年而卒業。」

　　梁啟超也對當時留學日本的曾志忞（1879-1929）的《教育唱歌集》非常推崇。他在一九○二年陸續發表的《飲冰室詩話》文章中，大力倡導「樂歌」，認為「樂歌」足以「開啟民智」、「改革社會風氣」的作用。同時期，滿清政府在一九○一年正式將書院改為學堂[5]，兩年後學堂普遍成立，樂歌課程也逐漸開出。

　　基礎音樂教育的先驅沈心工（1869-1947）在一九○四年，出版了第一本《學校歌唱集》，到一九○七年先後出版了三本；在一九一一年的六冊《重編學校歌唱集》中，他再從西方古典音樂歌曲的介紹展開，導入國人創作的歌曲，這一編排型式也成為日後音樂教材編撰的基本模式。

　　起初「樂歌」課程，以歌曲教唱為主；樂譜為「1.2.3⋯⋯」之簡譜記譜法，曲調以日本或歐美歌曲選段為主，填上反映新思想的中文歌詞，而形成「學堂歌樂」最早的形式。在民國誕生之前，學堂歌樂已逐漸地深入社會各階層，除了對列強瓜分中國提出愛國的意識，對祖國的歷史河山也提出感懷，對民主運動的思潮更起了不小的作用。

　　對中國音樂懷抱理想的「民國後」第一代音樂教育學者，如沈心工、曾志忞、李叔同（1880-1924）、蕭友梅（1884-1940）、趙元任（1892-1982）及黃自（1904-1938）等人開始為

註5：「學堂」一詞在辛亥革命、民國成立後，改為「學校」。

學堂的需要，寫些富有新時代精神、與新文學有關的改編歌曲或創作歌曲。只是李叔同等人都是「向日本取經」的音樂人，這些學堂樂歌是多少受「和風」影響的「間接式西方古典音樂」；在一九一九年「五四運動」時期，蕭友梅、趙元任及黃自（1904-1938）等自歐美留學歸國的音樂學人，則以西方傳統音樂的理論基礎，寫下不少「第一代」的中國藝術歌曲：《問》、《叫我如何不想她》、《玫瑰三願》等，從此中國音樂教育也有了較大幅度的改觀。

一九二二年起，國民政府開始推行新學制，「樂歌」變成了「音樂」，民間也配合著投入新歌編撰的工作，其中最受注

▲ 與教師研習會第七期輔導員及主任高梓女士（前排中）攝於板橋（1957年）。

▲ 台灣省國民學校教師研習會（1956年）。

目的是沈心工的《重編學校歌唱集》。在一九二三年，中央政府展開了全國中小學音樂教材的編纂工程，由全國教育聯合會擬定「課程擬定綱要」，作為教科書的編排準則。一九二七年，小學音樂教科書總算有了「統一的版本」——中華書局印行，由朱蘇曲編排的《新中華教科書音樂課本》。國民政府遷台後，也令教育部制定中小學統一教材的編撰，直至近年九年國民教育新制推行後，各校依需求自訂教材，這才對統一教材「鬆綁」。

　　長久以來，在顛沛流離的學習與教育過程中，李永剛深刻

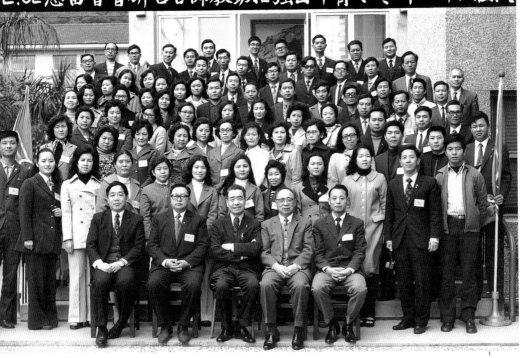

▲ 教師合唱研習會（1973年）。

瞭解基礎教育的重要，「學堂歌樂」從借用歌調到創作，一路走來仍是沒有完整的系統給我們的下一代，當然無法建立有效的教育成果。因此來台後（1956年），他在各種可能的機緣下略盡一己之棉薄，如在國民教師研習會服務，培養基礎教育的師資；退休後，爲國立編譯館負責重編小學音樂課本教材及統一「音樂名詞」之編纂。積極的投入，是曾有過的切身之痛的體認外，還有更多「音樂希望工程」的願景在其中。

以上

春風化雨安台灣　083

嚴師慈父闔家歡

　　不論是過去的信師、竹師、或後來的復興崗，李永剛與學生們的關係都是嚴師慈父的角色。攤開他的相簿，半數是與「孩子們」的合照，有學生們的結婚照、活動照、學生與他們的第二代、音樂會演出照片……等等；名作詞家黃瑩（在復興崗時主修作曲）感懷的表示，「李老師對學生的關心與有教無類的教導，令每個學生都有種『老師對我是特別的』的感覺！」曾為流亡學生的黃瑩在結婚時，由李永剛當主婚人，因此

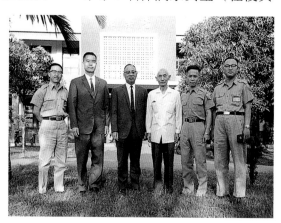

▲ 李永剛得意門生之一：黃瑩（左一）、李健（右一）合作創作的《九條好漢在一班》是每個當過兵的人都會唱的軍歌。

孩子們自然叫李永剛夫婦「爺爺奶奶」。所以，縱使不與子女們同住，李家的門廳總是熱熱鬧鬧，尤其到了歲末年節，家裡除了有吃不完的蔬果，各地各期的學生及其子女們也都群集「爺爺奶奶家」。

【一脈相傳，散播音樂因子】

相對於對學生們課業上的嚴格要求，李永剛對歐梵、美梵兄妹倆的學業就採「關心且放心」的包容態度。李歐梵曾回憶，「父親似乎對我的課業不聞不問，直到我以成績優秀保送台大時，他才表露出一份驕傲。」或許是從信陽師範開始教職生涯後，李永剛就一直在學校擔任較多的教學行政事務，經年的「以校為家」、「視學生為己出般的付出」，因此自己子女的教養全託付給妻的手中。（李歐梵感念的說自己的外語基礎，全是母親奠定下來的。）

但李永剛建構了一個「浪漫且傳統」的音樂環境給子女：夫妻倆為這對兄妹的小提琴、鋼琴啓蒙，領著他們從小聽各種音樂會、聽貝多芬（Beethoven Ludwigvan, 1770-1827）、舒伯特（Franz Schubert, 1797-

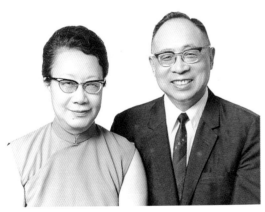

▲ 結婚三十五週年——珊瑚婚（1973）。

▶ 結婚四十週年——銀婚（1978）。

1828）、莫札特（Wolfgang A. Mozart, 1756-1791）的古典音樂唱片，卻從來也不勉強他們以音樂為志業。反倒是一回歐梵與父親提到「走音樂的路子」時，李永剛一口回絕，「學音樂哪有好飯吃？」或許他隱約知道「中國音樂的路子」不好走，歐梵的血脈裡也恰好有他的文學因子，這盆冷水潑下去倒成就出一個出色的中國文學學者、作家兒子；而女兒美梵「繼承半個衣缽」成為聲樂家與音樂教育的「合併路線」。就這樣這位嚴師兼慈父的音樂家在兒女有成後，他將自己隱名於兒女的光環

▲（上圖）與女兒美梵、女婿林光華全家合影（1981年）。後排右一為李歐梵。

▲（下圖）與兒、女、外孫女林在琦遊台北南園（1987年）。

之下，並引以為豪。

　　像這樣「一廂情願」投注於下一代的音樂栽培工作並不僅止於對自己的子女、學生，李永剛對播撒各種音樂種子的工作都全心投入，如基本的、長遠性的中小學音樂教師人才的培訓營、無數中小學校歌的譜寫、大眾化的各類業餘音樂（合唱

比賽、或是個人的特殊成就如學術論文集的出版、演奏天才的鼓勵培育等，李永剛都不遺餘力全心投入。

　　早年對摯友馬孝駿的一雙子女——友乘、友友在海外的傑出表現，他擊節讚賞，自他們七歲、五歲時起，就開始為文與國人分享他們的努力與成就。等到馬友友成為世界級大師，李永剛反而保持靜默，為文支持另一批寂寞的、在中國音樂領域裡奮鬥的人，如音樂學者楊兆禎、劉天林等，因為他的鼓勵掌聲要協助「尚未被重視的人得到眾人目光的焦點」。晚年，他全心倡導以中華民族的調式、和聲與節奏，寫出「散射著祖國泥土的芳香，流著民族的血液」的中國現代音樂。

【無音的樂，響徹雲霄】

　　晚年的李永剛，停止了音樂的創作，他改以「無音的樂」——音樂文字的寫作，持續宣揚他的現代中國音樂的創作理念。他有著中原人的自恃與堅持，就像他三十年如一日的退休

▲ 兩歲七個月的馬友乘（馬孝駿之女、馬友友之姐）攝於巴黎靈森堡公園音樂庭（1954年3月）。

▲ 馬友友的第一場大提琴獨奏（1961年）。

▲ 馬有乘陪父親馬孝駿回國　　　▲ 馬友乘與李永剛夫婦在機場。
　講學及演出（1972年）。

註1：李歐梵，〈愛之
　　喜・愛之悲——悼
　　念父親李永剛先
　　生〉，《中國時
　　報》・〈人間副刊〉
　　1995年2月26-27
　　日。

後生活：「清晨四點起身、打開大門、到台大操場慢跑一個多鐘頭、然後回家、到附近豆漿店去吃早餐、吃完洗澡、做家務、……然後看報……」[1]他堅定自己的認知是正確的，他的音樂創作裡，有著中國人的情操，有著時代的情感。但他對不同的聲音卻有極大的包容，許常惠教授生前曾說，他剛自法國回國時，他的「新中國音樂」被無情的攻擊，只有李永剛不曾對他出做任何批評——縱使他們有截然不同的中國音樂理念。

　　一九九四年十月，李永剛在三軍總醫院做白內障切除手術，從此耳聰之外，目更明。休養期過後，開年一月底，他恢復晨間一小時的慢跑，還與物理學家女婿林光華笑稱街坊鄰居都將他當成歐梵的兄弟。但就在二月十三日出門慢跑，未及家門巷口即告暈厥，緊急送三軍總醫院急救；清醒後還掛念妻子周瑗的病體，擔心自己無法陪妻子赴早已排定的醫生之約。急診室大夫判斷腸內出血，沒有即時警覺；就在執行腸胃鏡檢視

生命的樂章

▲ 多年來，李永剛一直保存著和馬孝駿的書函，連馬友友七歲時在華府國家文化中心的演出簡報也珍藏著。(The Evening Star, 1962年11月30日)

手術時，李永剛大量失血，盍然長逝。

自古聖賢皆寂寞，當台灣音樂界一代代新冒出頭的「晚輩們」，鬧熱且積極地在尋找「新的中國音樂的聲音」的時候，李永剛這位一代樂人還堅持在中華民族的民歌裡找出源源不絕的音樂生命，爲延續民族音樂盡心。他不在乎苦口婆心的「中國音樂哪裡去」的議題被挑戰，因爲他清楚明白：

「尋求中國風格和聲的途徑，應該是『虛心與試驗』，不先有成

▲（左）自省主席李登揮手中接過音樂教育有功特別獎以後，在第一屆師鐸獎典禮上致詞（1980年）。

▲（右）樂人晚年沉潛專注一如往昔。

▶ 周祖訓悼李永剛輓聯。

影梓學弟千古

同事十年抗戰八載共患難弦歌不輟

杏壇春風桃李芳菲爭燦爛

澗別卅載稔聚鄭三日齋翹首神州一統

道山遠歸高山流水香知音

愚兄周祖訓敬輓

見，不自定立場，而從作品中適用各種不同的方法，自己體驗，求人印證，經過時間的考驗，淘汰不適宜的，保留適合中國曲調的，逐漸形成有系統的方法，才是學術研究與藝術創作的正當方法。」[2]

退休後的李永剛被數代門生的愛戴「擁抱」感到欣慰、感到溫馨；他依然不在意鎂光燈的焦點是否在他身上，他只求成為一個樂圃的園丁，希望每顆種子都能一代代綠意盎然的繁衍。從兩岸三地一代代學子的紀念文字裡，不難體會到他樂圃中的幼苗已經花葉扶疏綠蔭遍地了。

註2：李永剛，〈樂學論述〉，《復興崗學報》，第1期，1968年10月28日。

時代戰歌
高聲唱

以筆論樂情無盡

【音樂論著，傳授點到面的學習】

從李永剛的音樂專業學習過程來看，他的理論與作曲訓練基本上從南京中央大學唐學詠先生處受業最多；離開中大開始教職後，他即以學務為主、教授理論與作曲課程為輔，能夠撥給自己創作的時間極為有限。幾次動亂搬遷的過程中，李永剛最不能割捨的是音樂書籍，有機會要做的第一件事也是與音樂有關的書籍採購。在艱難的歲月裡，或許沒有時間與精力作曲，但他永遠找得出時間大量閱讀音樂書籍、分析音樂作品，所以，雖沒有顯赫的學歷背景，李永剛卻有紮實的、下過深功夫的自我進修，與在有限的資源中提昇自我的視野：從作品分析中向西方作曲家「請益」作曲方法，從蒐集、整理與分析傳統中國民歌作品中尋找屬於中國的音樂根源。

從《指揮法》、《作曲法》、《合唱作曲法》、《實用歌曲作法》到《無音的樂》，李永剛將他的音樂教學、理論與實踐、音樂創作與思想一一展現。前四本書基本上是從他的教學講義增編而成，巨細靡遺的以「一步一腳印」的方式，引領讀者和學生從零開始，到能獨立開展創作的階段。

以《作曲法》為例，全書的章節如下：

《作曲法》

篇名	上篇／曲調作法	中篇／歌曲作法	下篇／合唱作曲法
第一章	曲調的構成	歌詞與曲調的結合	合唱曲的組織
第一章	曲調的節奏	歌曲曲調的情感表現	合唱曲的表現
第一章	曲調的調性	歌曲的伴奏	合唱曲的改編

開宗明義，李永剛寫下：「樂曲由樂音構成。樂音的性質，大致可分為：（一）絕對的性質，就是音色（Timbre 或 Tone color）；（二）比較的性質，就是高低（Pitch），強弱（Loudness），長短（Length）……」許多學音樂多年的人對樂器演奏或許熟稔，對基本音樂理論中「什麼是樂音？」「什麼是曲調？」或許還說不上口。在書中，李永剛由音色到音階、曲調、和聲及節奏，一一從頭敘述，是一個由點到立面的學習結構；對譜例的選擇也由最通俗且耳熟能詳的民謠、中西藝術歌曲旋律切入，到歌劇、神劇、彌撒亞，循序漸進。每個援引的譜例不僅以文字詳細敘述，更以圖解（如下圖）務求閱讀者能在文字與音樂之間取得一致的認識。

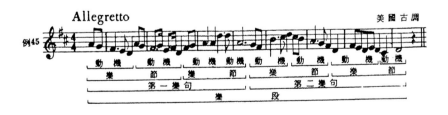

全書從曲調作法、歌曲作法而結束在合唱曲作法，雖未提及器樂曲或其他曲式的分析與寫作，但《作曲法》講的是音樂

註1：李永剛，《作曲法》，1977年，頁1。

靈感的律動

▲ 《作曲法》書籍封面。

創作的基本功，不可諱言，其中不無與李永剛長年的教學對象有關。李永剛從中央大學教育學院作曲組畢業後，隨即進入的師範學院的教學系統，早年的河南信陽師範學校，來台後的新竹師院，到政治作戰學校音樂科；雖然政戰學校並非師範系統，但是「歌曲」都是這一體系的學生們所必備的「音樂基本功」──師院教學教材、軍隊軍歌教唱。也難怪李永剛會從《作曲法》的歌曲與合唱章節中延伸出《合唱作曲法》、《實用歌曲作法》兩本與作曲法相關的書籍。

【中國風格，教化人心音樂觀】

　　雖然沒有「直接證據」顯示李永剛所接受的音樂教育是「全盤的西化」，但從時代背景與師資看來，自五四運動以來，「德先生」與「賽先生」的影響遍及教育思想的各個層面。從三〇年代中央大學的音樂教育師資評估，當時的師資非「歸國

學人」即外籍教師，可見西方古典音樂系統是當時的主流。從李永剛的回憶文章裡，我們瞭解他曾在課餘之時訂閱國外音樂雜誌研讀、購買翻譯音樂書籍，卻未見他特別提到對中國音樂的鑽研。

這樣的情況直到六○年代中期，總算在李永剛的音樂論述文章及摯友馬孝駿的來函中看到他在中國音樂上的用心與關心。原來從畢業之後，馬孝駿與李永剛的精神交流不曾間斷，在一封封的書簡裡，他們不僅相互關心下一代的發展，也經常討論音樂的創作與理論切磋。

在一九五九年三月，馬孝駿的來信中提到：「……今年七月將遷居比利時，友乘可以到皇家音樂院去習提琴，……友友才四歲，不過這小孩很肯學習，一切都自動；自動的丟了小提琴不要學，於去年十月起學大提琴，現已能奏三四曲與小提琴及鋼琴合奏，很有樣子。同時他還要學鋼琴，他說要趕上他的姊姊，學好了還要教姊姊云云，看他好像有點大志似的，不知他將來變成龍或變成蟲？……前些時曾和你談起近代的和聲，我想出個練習給你試試，不知你願意嗎？先給八小節的指定基調如何？」

李永剛在一九六八年的第一期《復興崗學報》爲文探討〈中國調式論〉，其中提到中國調式的特點：

「(一) 中國調式的富於深厚的情感，是由其結構（指中國音樂偏愛五音調式及三度音程）而自然形成的；(二) 中國文化建築在倫理上，是唯心的，因此對音特別敏感，而能發出特

▲ 畢業多年，馬孝駿與李永剛的精神交流不曾間斷，在一封封的書簡裡，不僅相互關心下一代的發展，也經常討論音樂的創作與理論切磋。

別的表現力：（三）中國人倡中庸之道，因此中國調式的調性也特別平和。然而，這些特質也正是中國音樂的缺點——過於柔弱消沈，不易表現激昂慷慨的氣派。」

從這一篇論述展開了李永剛日後不少與中國音樂有關的文章，其中有介紹、有分析、有期待、有批評，也有自我期許。

逐漸地，在音樂語言裡，李永剛選擇「中國音樂應該建立在中國調式」上。他認為創作現代的中國音樂，應用有中國風味的和聲，有中國風格的曲調。而什麼是中國風格的和聲，則不應該太早下定論！應該從多方面研究、體驗、感受。李永剛認為馬思聰的作品散溢著中國風味，在他的《西藏音詩》中，可以聽到喇嘛寺中的鐘鼓聲，在《思鄉曲》中似可聽到駝鈴與風沙，《牧歌》中除了牧笛清晰可聞外，也感受到中國鄉村的

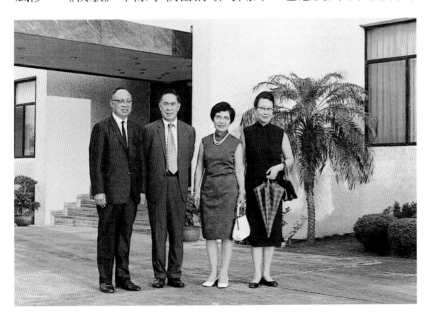

▲ 同訪問台北的馬思聰夫婦（中）合影（1980年）。

註2：李永剛，〈中國調
式論〉，《復興崗
學報》，第1期，
1968年10月28日。

註3：李永剛，〈我們需
要震撼人心的雄偉
音樂〉，《復興崗
學報》，1970年音
樂節。

風光。他求教於馬思聰「所謂的中國風格和聲的問題」，馬思聰說：「不必要說什麼，只去作能表現民族風味的作品；不管用什麼和聲材料，去試試，只要能表達曲調所須要的趣味和氣質，就用。」[2]然而李永剛在許多論述中提到「以中國五音調式為樂曲本體、以七音調式增加力量、以半音階增添色彩、民歌樂語的吸收……」等等，馬思聰的一席話卻是李永剛在分析與歸納之後給自己的一個大方向。

從思想成型的青年期到思想成熟的壯年期，李永剛所接觸的音樂多是為了「教化民心」、「激勵士氣」；因此在他的音樂觀裡，音樂是屬於「功能性」的。從一九七○年的音樂節的文章中，他明白點出「貝多芬的音樂，蘊含奮鬥的堅強意志，發揚真理至善的光輝，氣魄宏壯，聲勢雄偉莊嚴……，環顧民族國家的處境及我們今日的社會，尤其是我們的音樂的逆流，我們就會發現，貝多芬音樂的風格，正是當前我們所需要的。」[3]

在一九七六年的音樂節講稿裡，他再次提出「用音樂統一意志，激勵民心，鼓舞士氣」。這些說法在今日看來，或許有些「過時」，然在當年——美蘇仍處冷戰期，國家仍在「戒嚴期間」，我們不得不佩服李永剛的堅持，堅持以他微弱、穩定的音量提醒變動中的政府、社會，記取過往的經驗教訓。在抗日戰爭期間，愛國與抗戰歌曲的傳唱發揮了激勵民心

心靈的音符

好老師要有：

慈母般的愛心　墾荒者的耐心
宗教家的熱心

——李永剛給新竹師院學生的畢業贈言

的功能；同樣的，共黨亂國期間，歌曲的傳唱也憾動了人民對
政府的信心。從此，具有教化功能的中國音樂風格的聲樂曲創
作，是李永剛一個重要的風格指標。

【協同歌讚，情感交流齊合唱】

在諸多的演出形式與曲式中，李永剛偏好「合唱」。因為
合唱曲兼具流通性與藝術性，它的歌曲結構「協同歌讚」——
合唱演出者聲息互通、情感交流、聲韻調合；無需依賴其他樂
器，合唱曲的結構就已充滿豐富的
和聲，有效的節奏效果。同時，歌
樂本是最容易引起大眾應和的音樂
形式，無需太多訓練，人人都能琅
琅上口。因此，不論是從那個角度
看李永剛的音樂觀，具有「多重目
的與教化性功能」的合唱曲，是最
能滿足他的理念的音樂形式。

一九七五年一月，黃友棣的
來函中則告知：「……（李永剛之）
合唱曲在港音樂節合唱比賽選曲應
用，特為　兄致賀，敬請多多創
作，以充實用材也……」

李永剛的歌樂創作在不同階

▶　黃友棣致李永剛之書函。

段有不同的風格與類型的寫作，大致可分類爲愛國歌曲、社教功能歌曲、校歌、故國思情與遣懷歌曲及民謠改編五種，也代表著在不同年代裡，他對自己的「社會影響力」的期許：

愛國歌曲

一九三五年起，自離開中央大學投入教職，李永剛就開始投入愛國歌曲的寫作。一方面爲因應時局所需，爲宣傳對日抗戰或戡亂而寫，另一方面更出自對國家的認同。從三五年到五○年代中期，他的愛國歌曲從獨唱、齊唱或簡單的二部合唱：《哀悼——獻給陣亡將士》、《戰士們願珍重》、《幫助軍隊歌》、《從軍樂》、《青年軍》等，到了五○年代，四部混聲合唱曲《歌頌克難英雄》、《英雄愛國上戰場》、《新軍歌》、《勝利歌聲震九霄》，至合唱組曲《大漢天聲》等。他的愛國歌曲寫作規模逐漸擴大，除了有計畫的訓練合唱團隊，他的合唱曲寫作也日漸圓熟，寫來和聲氣勢雄厚、層層疊疊，完全不見中國五音調式的平和、單薄。然而，愛國歌曲的寫作除了「大部頭」的組曲外，多爲非專業的演唱者所寫，目的也在以容易傳唱爲主，因此風格固定、曲式簡單——多爲容易上口的二段體或三段體（A－B－A）。

社教功能歌曲

國民政府遷台後記取大陸易幟的經驗教訓，積極推動具有教化人心功能的藝文活動。在五○到七○年代早期，李永剛經常接受各方委託寫作一些「寓教於樂」的歌曲。如爲調查局寫《可愛的國徽》，爲青年救國團寫《海洋的旋律》，爲國父百年

誕辰籌委會寫《偉大的國父》及《國父頌》，爲世界自由聯盟總會寫《Freedom For All Mankind》（爲人類自由而奮鬥），及爲國小教師研習營的研習而寫《赤子吟》、《大家努力一齊來》、《中國女童歌》、《歡迎歌》等，其他還有《良師興國》、《少年歌》、《人生兩個寶》、《爲民服務》、《巡邏曲》、《時代戰歌》、《中國青年進行曲》……等等，從標題就可以感受歌曲的社教功能。

校 歌

　　在五〇到七〇年代，是李永剛創作最豐富的一段時期。他不僅接受多方委託創作的邀約，以歌劇《孟姜女》寫作獲獎，還做了一件許多作曲家都做不到的事——爲各級學校寫校歌。不論李永剛是師範學校老師、校長、音樂系主任、教科書編審、亦或是作曲比賽評審，他從來沒有「身段」的問題。他始終認爲音樂教育沒有分項目、也無分大小，校歌是音樂教育的第一課，因此他爲一百五十三所中小學及大專院校寫了一百六十首「校歌」，從一九五八年到七〇年間，他平均一年要爲八到十所學校寫校歌！

故國思情與遣懷歌曲

　　隨著年歲、心境的改變，李永剛在七〇年代後以較大型的合唱曲寫作爲主，如《炎黃子孫》、合唱組曲《行行出狀元》、《長江萬里》等。與作詞家王文山先生的合作也以這一時期的「產量」

心靈的音符

詩書傳承
愛家愛鄉愛國家
教學終生
育幼育少育英才

——李永剛座右銘之一

最豐富。他倆從故國思情的《相思曲》、《長江萬里》到遣懷的《天地一沙鷗》、《野鶴閒雲》，應景的《岳軍的笑——不老歌》、《新加坡頌》、《乾杯致敬》等，不羈於形式、題材的盡情發揮，算是歌曲風格、「種類」最豐的時期。在當時特殊的年代裡，仍隸屬中國國民黨黨營事業的中國廣播公司兼負起中

國音樂的創作推廣工作；於是在音樂學者趙琴的規劃下，中廣「音樂風」節目委託作曲家定期寫作新歌，從創作、錄音、播放到樂譜發行，試圖為中國聲樂作品奠定些基礎。李永剛就在這樣的環境與邀約下，為「每月新歌」寫下不少作品。

這個時期的台灣合唱音樂發展正是啟蒙期，在劉德義、包克多、戴金泉、杜黑等人的努力下，不僅各大專院校有組織性的混聲合唱團，連社會青年、各種文化工作團體、救國團、國民黨部也開始組

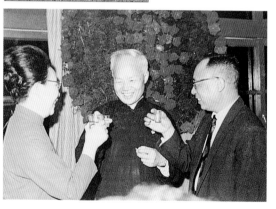

▲ 李永剛書桌的玻璃墊下，三則座右銘之一。

◀ 以《岳軍的笑——不老歌》賀張群將軍八五壽辰（1972年）。

織起大型混聲合唱團。一時之間，這種經費少又能獲得廣大共鳴的音樂活動風起雲湧，也連帶讓合唱歌曲的寫作得到更多的刺激與表現的機會。李永剛就在這樣的機會下，一首首的寫出多樣性的合唱歌曲。

民謠改編

　　或是衷心於中國音樂的研究，或是兩岸緊張關係的趨緩，八○年代以後，李永剛的作品裡不見激烈的愛國歌曲或迴腸蕩氣的故國思情，反是小品的民歌改編成為最主要的項目。這個時期，退休後的李永剛將重心完全放在中國音樂的根源研究，除了大量的作品分析、研究、論述外，李永剛的音樂創作以民歌改編為大宗。改編民歌在他手中有如「大廚玩小刀」，精巧又到味，好似他對中國五音調式雅的讚嘆與俗的批判，在此，他都一一拿來「開刀」，重新調味，給予一個新的民歌生命。

　　以廣東民歌《春朝》與東北民歌《茉莉花》為例，簡單的六句民歌在李永剛的手裡，卻是熱熱鬧鬧、又嗲又嬌的混聲四部合唱。他將自己在評論中國五聲調式中所提到的「改造平淡」的建議，一一在這些民歌裡實驗。雖然以量來看，這些民歌不及他其他類型的作品，卻是一顆顆閃亮的珍珠。

▶ 李永剛在七○年代中廣公司趙琴小姐的「音樂風」節目中，為該節目的「每月新歌」寫下不少作品。

樂音抒懷意深深

【作品一號第一首《懷憶》】

　　一九九五年二月中，李美梵自美國華盛頓首府回台北爲父親整理遺物，無意間發現這份塵封六十年的手抄樂譜，註明「一九三六年二月二十一日作，九月十五日抄錄；周瑗作曲，李永剛作詞」。推想是他倆大學畢業，分別半年後懷念「六朝松下，琴韻梅庵」的那段學生生活，也藉以表達彼此的情懷。雖然標明是「Opus 1, No.1」（作品一號，第一首），珍藏高架之巔，但從來沒提起，歐梵、美梵兄妹毫不知情，遑論其他，更不必說出版列入作品集了。

　　一九九五年六月，美梵將母親接到華府安養，兩年後，女婿光華秘密勤練，在妻子美梵的伴奏下，終於在一九九七年的一場音樂會裡爲父母親的作品《懷憶》作了首演。

　　依稀憶起，憶起往昔的歡愉溫馨。

　　夢之幽林，仲夏夜的螢星。

　　綠茵舖地的平原，薔薇花下的曲徑；

　　那溪流的歌聲止時，越顯得分外幽清。

　　溫柔的晚風吹來，縈繞著我的衣襟；

　　對那天上的明月喲，低低地曲訴衷情！

　　依稀憶起，憶起往昔的歡愉溫馨。

　　夢之幽林，仲夏夜的螢星。

—— 詞／周瑗

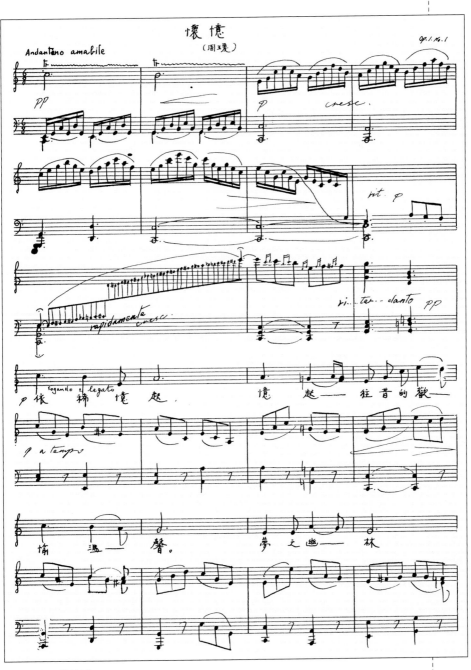

▲ 譜例：《懷憶》

這首「兩人的年輕情歌」是三段體A－B－A的簡明的曲調，律動性的六八拍，沒有複雜的和聲，卻源源不斷的推著旋律前行，好似悠悠的、卻也切切的希望彼此別忘了「憶起往昔的歡愉溫馨，在夢之幽林」。

【樸實雅緻的《行行出狀元》】

《行行出狀元》組曲	
曲　名	聲部編制
〈序曲〉	混聲四部合唱
一、〈農人之歌〉	混聲四部合唱
二、〈黃豆頌〉	混聲四部合唱
三、〈鐵匠之歌〉	男聲三部合唱
四、〈碧潭船娘詞〉	女聲三部合唱
五、〈理髮師〉	混聲四部合唱
六、〈擦鞋童之歌〉	同聲三部合唱
七、〈補傘行〉	上低音獨唱及混聲四部合唱
八、〈拾垃圾的呼聲〉	男聲四部合唱
九、〈打地基歌〉	混聲四部合唱及男高音獨唱
十、〈拉縴歌〉	混聲四部合唱

為了身體力行自己的理論，李永剛在一九七二年八月起用了一年的休假期，將手邊三百五十三首中國各地民謠（歌），一面分析研究，一面印證於創作上，直到次年（1973年）十月，他最中意的合唱組曲作品《行行出狀元》就是這項研究分析的成果，爾後由王文山填上歌詞。同時在寫作後記中，他記錄了研究成果及企圖在《行行出狀元》中想表現的意念：[1]

中國民歌的特徵

（一）調式：中國民歌的調式，最足以表現其獨特的風

註1：李永剛，〈現代中國音樂的創作研究〉，《行行出狀元》，合唱組曲寫作後記，1973年12月1日出版。

格。以五音調式最多，其中又以徵調（G）最常用，羽調（A）與宮調（C）次之。

（二）節拍：中國民歌絕多用雙數拍子（2/4、4/4），少用三拍子；其實西方的記譜法雖能將中國曲調及音值做「大致符合」的紀錄，對節拍的紀錄卻出入很大，只能看出大體的特性風格而已。

（三）節奏：中國民歌的速度多為中板或小行板，很少快板及慢板；故曲趣標情平和、穩重、柔和、而缺少激昂、雄壯、悲憤等激勵的力量。幸好節奏常有正格與變格混合節奏，使之生動活潑，但仍缺乏豪壯。

（四）曲式：一般的世界民歌的曲式都簡單而短小，我國民歌也如此——一段或二段式，鮮有三段式。由於樂段少，故有變化少及發展不足的缺點。

（五）慣語：曲調因調式、節奏不同，及習慣的表現方法，會有其特殊的進行、結構、片語，運用類似的「音樂語法」就能達到類似風格的表現。西方傳統音樂的起音通常與結音相同，並決定樂曲的調性。中國音樂的起、結音不同較多，音階的進行以五聲音階居多。在李永剛的分析中，中國民歌的慣用語包括了：常用五音調式、下行完全四度、小三度連續進行、大跳進音程、變徵（#F）及變宮音（B）的裝飾音、句尾有裝飾性的長音、樂節的片斷反覆及樂句多從強拍開始等。

王文山先生以小人物為寫作對象，寫出他對十種舊社會行業裡基層階級人們的尊重：農民、賣黃豆的人、鐵匠、船娘、

理髮師、擦鞋童、補傘的老人、拾垃圾的人、打地基的工人、及拉縴的船夫。正如他在〈序曲〉中所說，這群任勞任怨的人：「敬業樂群，相得益彰；福國利民，地久天長。」李永剛非常喜愛王文山先生寫出樸質、雅緻、尚真理、愛自由，有著濃濃的國家、民族情感的歌詞——除了這些富有人情味的歌詞都是李永剛個性的寫照，也在在都是他一直懷抱的「音樂的功能性與教育性」的理想境界。在《行行出狀元》裡，李永剛依據歸納出來的中國音樂創作路徑創作，並針對比較「平淡」的中國和聲及曲式做些「變化」。他嘗試將自己的改革中國音樂理論用幾種方式在《行行出狀元》驗證出來：

（一）**調式的運用**：仍以五音調式為主，尤其是曲調，多建立在五音(C－D－E－G－A) 調式上，而捨棄七音(C－D－E－F－G－A－B) 調式。調性也平均分配在宮 (C) 、商 (D)、角 (E) 、徵 (G) 、羽 (A) 調上；並為使調性有對比性的變化，多少使用在中國傳統民歌中較少運用的轉調。

（二）**節奏處理**：基本上較為保守，多以平穩、規律、力度為基調，沒有自由的節奏與拍子。

（三）**和聲的嘗試**：基本呼應了李永剛在一九六八年的文章〈中國調式論〉中所提到的七要點：

■調性中心音的重視

■三度重疊的和聲關係

■四度與五度的應用

■二度音程與加音和絃的應用

■和聲外音的自由使用

■應用複音音樂的方法，以發揮曲調的流暢

■用調式交替的方法轉調

（四）歌詞的表現：李永剛對歌曲與歌詞的搭配非常在意，曾在《實用歌曲作法》一書中特地以一完整章節探討歌詞與歌曲的關係。他認為：「作為歌詞的語言文字，應該要易唱，易懂，具有音樂性。」而中文就是非常適合做歌詞的文字，因為：[2]

■音節清楚——不像西洋文字每個字以多音節發音，中文一字一音，簡單清楚。

■字義易懂——中文字的聲符（輔音，或稱子音）在前，韻符（元音，或稱母音）在後，較容易聽懂；拼音文字在母音後才有子音，而前一字的最後一個子音又常與後一字的前母音合在發音，不易聽懂。

■節句整齊——歌曲的樂節，樂句長短勻稱，形式嚴謹，也是美的條件之一。

因著每首歌詞的不同內容，並為了強化歌詞的意義與情趣，李永剛再做了細部的重點聲音變化及反覆。如：〈黃豆頌〉中的「黃豆做的」短句，便被再三重複；〈鐵匠之歌〉的打鐵聲「叮叮噹」、〈擦鞋童之歌〉的喊聲「擦鞋」、〈打地基歌〉中的「吭育」聲、〈拉縴歌〉中的「嗨荷」聲，從頭到尾處處出現，以製造氣氛，加強聲勢。除此，他同時也運用合唱每個聲部的特色，用以加強表現歌詞中的人物角色特質；如以男聲

註2：李永剛，《實用歌曲作法》，1970年，頁9-10。

三部表現〈鐵匠之歌〉、以女聲三部合唱表現〈碧潭船娘詞〉。

在這個組曲中，李永剛最偏愛〈拉縴歌〉，或許是歌詞中團結、同心齊力的意境最能反映出幾十年來，他一直深愛著每一個他真心付出心力的團體，從信陽師範到政戰學校。

船漏偏遭連夜雨，上灘又遇頂頭風，浪濤澎湃勢洶洶。

舵須掌得穩，拉縴不能鬆。

舉止動關生死路，一肩占斷吉凶。

千錘百鍊顯英雄，同舟能共濟，馬到便成功！

——〈拉縴歌〉·詞／王文山

【雄偉壯闊的《長江萬里》】

《長江萬里》組曲	
曲　名	曲　式
一、〈長江頭〉	混聲四部合唱
二、〈東流水〉	混聲四部合唱與上低音獨唱
三、〈過三峽〉	混聲四部及男聲合唱
四、〈魚米之鄉〉	混聲四部合唱
五、〈武昌精神〉	混聲四部及女聲三部合唱
六、〈廬山頌〉	混聲四部合唱
七、〈吳頭楚尾〉	混聲四部合唱
八、〈夢金陵〉	混聲四部、八部合唱
九、〈長江口〉	混聲四部合唱
十、〈尾聲〉	混聲四部合唱

王文山在一九七五年間以長江為主題寫下「連篇歌詞」——《長江萬里》，其中除了描述萬里長江的雄偉綺麗外，也敘述長江流經各處的人文事物，期使景色與史詩結合。李永剛以一年時間完成譜曲的工作。

《長江萬里》主要寫河山的錦繡、純樸的愛情、抗戰的悲壯、屈原的正氣、革命的熱情、廬山的莊嚴、志士的愛國、勝利還鄉的歡愉等；由因歌詞的屬性是民族性的，李永剛的曲調遂以中國調式爲主。然因考慮中國調式的「曲性」多溫和、平穩，在情感的表現常略嫌波瀾的寬幅不夠、剛烈的力度不足，於是他在中國調式中加入了西方音樂的特殊音程，及做較大幅的節奏變化；這些都是他認爲中國音樂中較缺乏的因子。

李永剛文學造詣深厚，不僅對歌詞的要求甚嚴，對音樂能否充分發揮歌詞的意義、情感和意境，也相當在意。所以一如畫家下筆之前的構圖，李永剛在創作之前也先做歌曲結構設計；就像歌劇寫作一樣，合唱連篇也可以依照歌詞的內涵與意境，做音樂的戲劇性結構處理，讓合唱曲更有戲劇表現、多變化、富趣味性。譬如，〈廬山頌〉中遊人如織，對於廬山勝景——「這裡有陶淵明的故居，這裡有白樂天的草堂，這裡有朱熹的白鹿洞，這裡有李白的讀書堂」，各有不同體認；於是，李永剛以不同的曲調，在各個聲部中寫下遊人們的不同發現、領悟及喜愛。

再如〈武昌精神〉的副歌〈燭歌〉裡的「點起火來」，也由各聲部以聲音「紛紛」點燃燭火，直到大家都點亮了——和聲重疊在一個長音上，再一起出發（音樂繼續發展）。這段精采的「點起火來」幾乎成了副歌的中心了！李永剛認爲：「描寫性的氣氛，能增加合唱曲的意境表現，聽眾也許還沒聽清楚歌詞的語句，卻已由聲音所行程的氣氛中，明瞭了歌詞要說什

▲ 譜例Ａ：《長江萬里》。

麼：如果在聽著歌詞意境的同時，還聽到暗示性與描寫性的聲音，感受會更為明顯更為親切。」[3]在〈長江頭〉歌詞裡形容長江東流的「滾滾滔滔、浩浩蕩蕩」，他以四個聲部、八度模進、重疊輪唱的方式，描寫長江浪濤洶湧、波濤前進翻滾的聲勢。像這類靈活運用歌詞與音樂來架構「音樂圖像」，在《長江萬里》（譜例A）中屢見不鮮。

王文山在《長江萬里》中除寫景之外，也加些戲劇性的「事件」來加強音樂效果，如：在〈長江頭〉中加入了一段四句的歌舞「哈依拉拉依勒呀」；〈東流水〉裡，加了描繪了長江行船；〈過三峽〉有了拉縴上灘難的情節；〈武昌精神〉多了一段「副歌」──〈燭歌〉；〈夢金陵〉則有了魂縈家園的副歌〈故鄉〉等。有了這些戲劇片段，李永剛創作《長江萬里》時有了更多結構上的期待；雖是「合唱曲連篇」，李永剛在寫作時用了更多「歌劇」創作的思維──除了前述「副歌」──歌中歌，歌中景，對伴奏部分李永剛考慮當年管絃樂團配合的不變，特別使用雙鋼琴，除加強力度，還可達成許多戲劇性「場景調度」的效果。他曾提及在《長江萬里》伴奏部分所做的一些構想：

■ 使用雙鋼琴，以加強效力。

■ 變化運用傳統的嚴格調性和聲，以適應中國調式的曲調。

■ 多用背景式的伴奏，以適應加音和絃及和聲外音。

■ 注意事物描寫的效果及氣氛的製造。

所以在〈東流水〉裡，抗日戰爭歌曲〈出發〉的主題在鋼

註3：李永剛，〈合唱曲的表現──兼述《長江萬里》的創作〉，《音樂教育》，第2期，1986年9月25日，頁34。

▲ 譜例 B：〈長江頭〉。

琴的間奏出現，呼應著「抗戰中樞在重慶，左控長江，右扼嘉陵江」。〈長江頭〉（譜例B）、〈魚米之鄉〉（譜例C）裡，雙鋼琴以不同的的曲調及演奏法，展現長江翻湧的浪濤與悠轉的浪花。

【層次豐滿的《大巴山之戀》】

大巴山啊！山崗萬里長！

山是這樣的高，水是這樣的長，人是這樣的親，

▲ 譜例C：〈魚米之鄉〉。

花啊！花是這樣的香！你是我們生長的地方。

這裡有我們祖先的墳墓，這裡有我們年老的爹娘，

這一塊聖潔的地方，怎能讓他淪入黑暗的魔掌？

我們要保衛你，保衛我們的家鄉；

讓我們的鐵騎，馳騁在原野中，在山崗上。

我們決不屈服！我們決不流亡！

起來吧！年輕的人們！

握緊我們的拳頭，舉起自衛的刀槍，

讓反抗的烽火，燃燒在大巴山上，

衝破黑暗的鐵幕，迎接明天的太陽。

　　　　　　　　　　《大巴山之戀》‧詞／郭嗣汾

　　在諸多合唱曲作品中，除了《行行出狀元》、《長江萬里》外，由郭嗣汾作詞的《大巴山之戀》是另一首李永剛特別偏愛的歌曲之一。這些樂曲的共通點是他們都很容易讓聽者感受到作曲家樸實、恬淡的個性。

　　在一九五一年間，李永剛以《大巴山之戀》獲得中華文藝獎，手稿中標註為「四幕劇」，而《大巴山之戀》僅為全劇的主題歌；可惜曲稿不完全無法做全盤分析，但從單曲中即可看出李永剛日後寫合唱組曲的架構雛形。

　　李永剛很喜歡用朗誦或領唱方式「引導」合唱組曲中的重點選曲，如《長江萬里》、《炎黃子孫》及《大巴山之戀》都是同類的處理。這時，旋律並不在高音部分，反倒是經常以「層層疊疊」的方式，從中低音將旋律堆砌起來，再引導到「大合唱」的高潮。除層次感的建立，也讓和聲逐漸豐滿起來。在《實用歌曲作法》中，李永剛特別就歌詞的處理提出想法：

　　■ 研究歌詞的意義，分析歌詞所表現的情感及應有的氣氛；

■ 分析歌詞的字句強弱，確定曲調的節拍；

■ 研究歌詞的情感，確定用什麼調；

■ 分析詞句段落及整首歌詞的結構，確定作成什麼形式；

■ 研究歌詞內容，分析所表現的高潮；

■ 分析歌詞的表現，確定特殊事務的描寫。

雖然《實用歌曲作法》的出版在《大巴山之戀》後的十九年，《大巴山之戀》的確掌握到上述所提到的各點。例如：

山——是這樣的高——，

水——是這樣的長——，

人——是這樣的親——，

花啊！花——是這樣的香——！

你——是我——們生長的地——方——。

這裡有我——們祖先的墳墓——，

這裡有我——們年老的爹娘——，

這一塊聖潔的地方，

怎——能讓——他淪入黑暗的魔掌——？

從上列，顯而易見歌詞節奏的安排非常貼近口語，唱起來也更得心應手；全曲從頭到尾建立在G大調上，十足展現正氣與雄壯的精神，節奏卻從四四、二四到六八拍子，隨著情緒的轉化逐漸激動起來。在李永剛的「歌詞處理要點」裡唯一沒有提到的是「聲韻學」的問題，這也是許多中文歌曲在創作上經常被疏忽的一點。由於聲韻學的因素未被考慮周全，導使歌詞意境或意義的溝通不能竟全。

【盪氣迴腸的歌劇《孟姜女》】

孟姜女的民間故事最早出自《左傳‧襄公廿九年》。關於春秋時期齊國大夫杞梁拒絕莒國賄賂，戰死逾齊莒交戰之沙場。齊王回國，在郊外遇到杞梁的妻子，派人向她弔唁，她不接受，堅持齊王依禮到家裡弔唁。然而故事經過時間的洪流越演越烈，西漢劉向的《列女傳》中說她連哭十天，哭到城牆崩塌，最後投水自盡。在唐《同賢記》中，孟姜女的時代背景轉到秦始皇修築長城之年，「杞良」是築城戍卒，因吃不了苦自修築工事中逃走，逃到孟家後園，正巧看到小姐孟仲姿洗澡，仲姿羞愧只好和杞良結婚。杞良被捉回工地後被重責打死，遺骸被隱埋在城牆中，孟仲姿傷心欲絕，哭倒眼前一面長城，露出一堆屍骨，卻不知道哪個是杞良的，又號哭哭出血來，血順著流入杞良遺骸，仲姿便帶著丈夫屍骨歸葬。

在戲曲中被引用最多的版本為秦始皇徵調全國壯丁修築長城，蘇州萬家員外不忍兒子杞良去做苦工，讓他連夜逃走。某夜，萬杞良逃入孟家宅院，孟府千金孟姜在庭園玩耍，不慎跌入荷花池；她脫下濕衣服，扭乾；不巧被萬杞良看到，孟姜羞得無地自容，只好嫁給他。萬杞良逃役的事跡不幸洩露，官府到孟府逮捕萬杞良，送他去修築長城，萬杞良體弱，不出幾天就死了。孟姜長途跋涉來到長城，悲慟

音樂小辭典

【宣敘調&詠嘆調（Recitative & Aria，義文）】

宣敘調，或稱朗誦調，是歌劇或神劇中以朗誦敘述情節的歌唱法，早期為無伴奏或於大鍵琴上以琶音和絃伴奏，十九世紀中也有以管絃樂伴奏。相對於敘事性強的宣敘調，詠嘆調則為抒情、充滿旋律性的歌曲，在角色抒發情感時，劇情的進行也停滯。故兩者須穿插進行，劇情與抒情方能並進。

不已，伏地大哭，忽然間長城倒塌，牆基下露出屍骨。秦始皇聽說後，大為震怒，派人捉拿孟姜女；不料一見之下，驚為天人，想納為妃，孟姜佯裝答應，要求秦始皇為亡夫在江邊舉行祭典，乘機投水自盡。

　　李永剛的《孟姜女》分四幕六景七場，劇本及詞由夏菁撰寫，從萬杞良逃徵兵令開始，到孟姜女哭墳自盡，結束在修築長城的民伕為他們合葬。故事少了「哭倒長城」的傳說效果，多了些鼓動「人民自覺」的反暴政、反愚民的描述，多少與李永剛慣寫愛國歌曲、激勵民心的寫作風格有關。基本上，《孟姜女》不拘泥於西洋歌劇的「劇目歌劇」式的寫法──即宣敘調加上詠嘆調的組合；李永剛自由的以「歌調式的說話」寫劇中人的對話。除了幾段重要場景有二重唱、合唱及舞蹈音樂外，他都以流暢的歌調寫對話；而有別於華格納（Richard Wagner, 1813-1883）式的「主導動機」，李永剛用不同調性或調式代表不同的角色人物。

　　一九五九年五月，在馬孝駿來信中亦提到關於《孟姜女》這齣歌劇：「……關於俄作曲家的孟姜女，我曾在上海（1947年）看過，我的印象是很不調和，好像洋人穿中國衣服一樣的不順眼（耳），和聲只有今昔之分，並沒有什麼『中國和聲』，以五聲音階的歌調配以I, IV, V級的三和絃或四音和絃，就不易調和，……中國音樂很少有和聲

音樂小辭典

【主導動機（Leitmotiv, 德文）】

　　華格納在他的樂劇（music drama）中運用短小的旋律/動機，來代表一個人或事件；每當特定的人物或事件發生時，其相關的動機就會一起出現。這是華格納企圖使音樂的敘述性更具體化的音樂語言法。

▲ 馬孝駿來信中亦提到關於《孟姜女》的歌劇創作問題。

的成份，如果要把他近代化起來，我想最好是選用些近代的和聲，例如Debussy的有些作品，如果我們能多看些名作，憑自己的想像和創造力，我們也可能發現到與和聲上的新結構，你說是嗎？……」

這是第一次「孟姜女」的話題出現在他們的討論中，不知道李永剛寫於一九五九年的唯一歌劇作品《孟姜女》的創作是否為來自馬孝駿的「另一個練習題」？還是李永剛與馬孝駿之間的創作切磋。

序曲

■第一幕／第一場　姑蘇城外

短小的第一景像是京劇裡的過場折子一般，縣府頒令「徵兵伕」——針對萬姓人家。杞良在市集問卜，卜者拂龜占卜：「禍從城上起，福自池中來，孤鳥宿北漠，一去不復還。」四句話道盡杞良一生的遭遇，也預示全劇的故事。

第二場　華亭縣孟家後院

數日後，萬杞良躲雨巧入孟府後院；孟姜女與女俾在後院遊戲，為拾掉入池中圓扇，裸露的臂膀被萬杞良看到，而結下姻緣。從序曲開始，李永剛就為《孟姜女》訂下降e小調與降E大調的基調，主要為描述孟姜女婉約的女性色調及堅忍的個性。在杞良與孟姜的初次「對話」裡，杞良的E大調對上孟姜的降E大調顯現一個光明、正氣的男子與一個含蓄柔情的女子的生動對比。李永剛筆下的萬杞良不願以「看到裸露的臂膀」及自己不定的未來而牽絆孟姜一生；倒是透過奶娘（D大調、包容性胸懷的女性）與杞良的對話，孟姜傾心於有見地、談吐

不凡的書生，以現今角度來看，如此安排更較合理性，也符合左傳中知書達禮「杞良之妻」的最初形象。這一景結束在杞良與孟姜的降A大調「愛的二重唱」。

■第二幕／第一場　孟府大廳

短小的序奏以中國五聲音階的商調（Re）預告孟府上下迎接喜事的到來。從這一喜慶場景裡三段舞蹈音樂中可以看出李永剛在中國歌劇裡做的實驗——第一段三四拍的舞曲以宮調的五聲調式寫出，第二段四四拍子的A大調，及第三段六八拍G大調的〈鳳求凰〉——三段舞蹈音樂三種不同情趣。在全劇中的「官方人物」李永剛多以大調調性寫出，所以當官衙派人闖入孟府抓人時，正是〈鳳求凰〉的時候，音樂也自然延續G大調——依法辦人的冠冕堂皇理由。這景的〈離別二重唱〉自然頓入a小調的悲傷氣氛。

第二場　孟姜女閨房

在許多劇中，除了男女主角外，還有一個牽繫劇情前進的靈魂人物——孟姜的奶娘正是《孟姜女》裡幾個重要轉折的要素。在第一幕中為兩人拉紅線，在第二幕中阻止孟姜自盡，應允陪她出走萬里尋夫，到了最後（第四幕）說服眾民侫協力合葬這對有情人的也是奶娘。因此在前兩幕，奶娘都在大調（D到或降D大調）上出現，到後二幕從喜轉悲，她也轉成c、a或e小調了。

■第三幕／太原高地杉林

這一幕描寫孟姜與奶娘等家僕尋親途中發生的事件，基本

上仍以李永剛最擅長的合唱爲主——與樵夫們和軍隊的相遇。這段a小調樵夫們批評暴政讓骨肉分離的大合唱令人動容：「築墓、造宮、建長城，勞役天下爲誰人？骨肉拆散無音訊，田園荒蕪無人耕。邊地健壯鬱鬱死，閨中少婦猶不知。老者朝朝望子歸，孺童問娘幾時回？人間慘事莫過此，要待河清到幾時？」孟姜女與軍隊遭逢，「長城連里，保江山」一副正氣凜然的軍人合唱則以A大調雄壯的宣誓出來。一如李永剛在前兩幕訂下的寫作規則——隊長與孟姜的對話在A大調與升f小調之間進行，最後隊長送給孟姜一個通關竹簡，第三幕在眾人歡喜上路並以A大調延續隊長的祝福上。

▓第四幕／第一場　雁門西關

萬杞良與民伕在長城邊的苦役，他們的小調合唱（e、降a）與監工的大調合唱（G、C）在衝突中相互交替，再次的明白顯示官（大調）的無謂與民（小調）的悲苦立場。萬杞良最後以鼓動民反遭刑罰致死，以d小調唱出最後的「詠嘆調」遺言。

第二場　雁門西關

孟姜爲了打探夫君的下落，不惜爲邊疆監工們跳舞助興，只是當她知道自己竟在夫君的墳上歌舞後，她以死殉情，她的〈死的詠嘆調〉也呼應了萬杞良——以d小調唱出。最後奶娘以「解鈴還須繫鈴人」的原則——既然她拉的紅線，她還得成全這對有情人——求請民伕們違逆監工們的意旨，將孟姜與夫君萬杞良合墓共葬於長城城牆之內——全劇終結在與序曲呼應的e小調。

以樂會友心長青

　　或許是這一個世代人的特質，我們很容易發現李永剛與他同一代的音樂人：馬思聰、黃友棣、林聲翕等，都有一些相同的特質，如：深厚的人文學養、嚴格的道德標準、高漲的民族意識與愛國情操等，在在把這些特質反映在他們的音樂及文章作品裡。這些文章、音樂在戰後出生的一代看來，或許會認為與現世相距遙遠，但是這一世代人與國家血脈相連、生息與共的臍帶關係，又豈是年輕的一代所能瞭解。讓我們從這些文

▲ 一群老友的合影（1977年12月）。左起：李永剛、張錦鴻、馬孝駿、吳季札。

▲ 台灣區音樂比賽北區決賽在清華大學，評審團：詹興東、劉天林、蓬靜寰、李永剛、汪精輝、李軍重（1980年）。

章、音樂的背後嘗試去瞭解，或許也能讓我們對國家的認同有另一層的領悟。

　　李永剛與同期友人雖因時空而分離，卻總是魚雁往來頻繁，前述已有馬孝駿與黃友棣的書函，而他與李抱枕之情誼也十分深厚。與李抱忱因為同姓而互稱「宗兄」，兩人的深交源於一九五八年李抱忱返國講學開始。一九七三年冬，李抱忱病重得到美國治療，於是央請李永剛代上師大音樂系的指揮課，病中李抱忱仍不改幽默的說：「要向宗兄求救，……不要說不行，我知道你不喜歡到處兼課，但是我也知道你每星期一不到幹校上課，我的課正是星期一上午，你非代課不可！宗兄，你不能見死不救啊！」

心靈的音符

待人寬厚　和睦鄉里
誠誠懇懇處世
律己嚴謹　不事營求
平平淡淡一生

——李永剛座右銘之二

▶ 李抱忱。

▼ 李抱忱寫給李永剛的書函。

永剛兄：前蒙慨允在斡大代課使弟釋
吉重負，甚感之。現健康日進，每天工作三
の小時，散步半小時多，如此繼續下去，太產
今秋是否可「放行或偕來」！

去秋有一次因病，請音三指揮班來康存
上課，弟居許每人付二十元車費，但同學說是在
芝加車來的，來回每人員要三元，弟今年二月底
前寄給音三班長她私教舞同學美金捨紅圓
支票乙張請他改在音三的康樂費裡，差不多
快三個月了，還未見回信。請吾 兄上課時代問
一声為感。

前候弟之信，乞遂囑撕掉。張公脾氣亦
有所聞，可惜可惜，華此敬祝

儷安

問候音三同學

弟 李抱忱拜啟

▲ 從簡樸的陳設，可看得出李永剛律己嚴謹，並且是個虔誠的天主教徒。

　　次年（1974年）四月，李抱忱來信報告「宗兄」，「……
現健康日進，每天工作三四小時，散步半小時多，如此繼續下
去，『太座』今秋定可『放行』或偕來！……」

　　一九三八年，二十八歲的李永剛寫下在信陽師範學院帶領

學生做戰時服務訓練團的片段，有點《未央歌》[1]的味道，從平日的訓練到下鄉為抗戰宣傳，李永剛非常「圖像式」且生動的寫下國難時期年青人以國難為己難的自豪精神；在許多以沒有人稱的「對話式」寫作方式裡，似乎看見了李永剛寫合唱曲的模式，也藉機體驗了他的「青年作家」的風格。

徐志摩曾說：「詩的真妙處不在它的字義裡，卻在它的不可捉摸的音節裡。」

李永剛則說：「研習音樂的人，都知道樂曲裡的休止符和音符同等重要，休止的時間也是音樂；演奏音樂時，對音符的音高和時值固然要能作適切的表現，對休止符時值的表現也要恰得其當，使節奏的效能盡善盡美。可知沒有聲音也可能成為音樂。」由此加以延伸，我們可以體悟李永剛對「無音的樂」——中國音樂的理論，與「有音的樂」——樂曲的有聲與無聲，都是同等的重視與用心的鑽研。

註1：《未央歌》是作家鹿橋以抗戰時期為時代背景，寫下在昆明的西南聯合大學一群年輕學子的特殊成長經歷與校園生活。

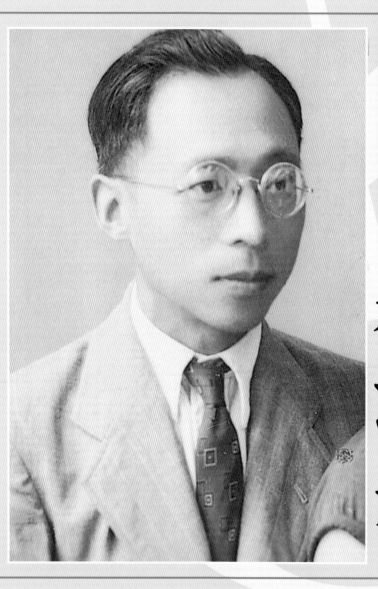

山高水長
永流芳

李永剛年表

年　代	大事紀	備　註
1910年	◎ 10月16日，生於河南太康縣朱口鎮，字影樺。	
1921年（11歲）	◎ 就讀河南省立第一師範附屬小學。	
1925年（15歲）	◎ 入河南省立第一師範學校。	
1927年（17歲）	◎ 國立中央大學在南京成立。	＊北伐成功 ＊小學音樂教科書首次 　有全國統一版本
1931年（21歲）	◎ 6月，自河南省立第一師範學校畢業。 ◎ 9月，入南京中央大學音樂系。	＊九一八事變
1932年（22歲）		＊一二八事變
1935年（25歲）	◎ 6月，自中央大學音樂系畢業。 ◎ 8月，應聘河南省立汲縣師範學校。	＊七七事變，中國正式 　對日宣戰
1937年（27歲）	◎ 8月，應聘河南信陽師範學校。 ◎ 10月，與周瑗女士訂婚。	
1938年（28歲）	◎ 6月15日，與周瑗女士結婚，兩人同在信師任教。 ◎ 9月，帶領信師全校師生遷校至師崗。	
1939年（29歲）	◎ 長子歐梵出生。	
1940年（30歲）		＊省立福建音專成立
1941年（31歲）	◎ 出任信師副教導主任一職。	
1942年（32歲）		＊福建音專改隸國立
1943年（33歲）	◎ 長女美梵出生。	
1944年（34歲）	◎ 改任信師教務主任。	
1945年（35歲）	◎ 2月，兼任代理校長。 ◎ 3月，戰事吃緊，再度帶領師生西遷。 ◎ 10月，信師復員信陽校本部。	＊抗戰勝利
1946年（36歲）	◎ 成為信師校長。	

年 代	大 事 紀	備 註
1947年（37歲）	◎ 妻周瑗攜子女回南京。	＊黨爭內亂
1948年（38歲）	◎ 辭去河南信陽師範學校校長一職。 ◎ 9月，應聘於國立福建音樂專科學校。	
1949年（39歲）	◎ 1月，將妻與子女自南京接到福州團聚。 ◎ 7月15日，飛離福建抵台灣。 ◎ 8月，任職新竹師範學校教務主任。	＊徐蚌會戰，國軍失利，大陸異幟
1952年（42歲）		＊政工幹校成立
1956年（46歲）	◎ 應聘至政工幹校任教。	
1960年（50歲）		＊政工幹校改制大學，更名國防部政治作戰學校
1964年（54歲）	◎ 以歌劇《孟姜女》獲教育部「文藝獎」。	
1967年（57歲）	◎ 升任為政戰音樂系系主任，至1973年。	
1977年（67歲）	◎ 8月1日，於政治作戰學校退休，在學界服務四十二年整。	
1995年（85歲）	◎ 2月13日逝世。 ◎ 一生殊榮無數，曾榮獲「國父年誕辰紀念獎章」、「教育部六藝獎章」、「台灣省第一屆師鐸獎」、「推展中小學教育有功特別獎」、「台灣省音樂協進會音樂獎章」、「亞洲作曲家聯盟中華民國總會特別貢獻獎」。	

李永剛音樂作品輯

歌 劇

編號	曲　名	作詞者	作曲年代	備　註
1	《打開鐵幕》（兒童歌劇）	邱　比	1954年	
2	《孟姜女》（四幕歌劇）	夏　菁	1959年初稿	＊獲教育部文藝獎

合 唱 曲

編號	曲　名	作詞者	作曲年代	備　註
1	《幫助軍隊歌》（同聲二部）	趙守忠	1937年10月	
2	《從軍樂》（混聲四部）	汪辟疆	1942年12月	
3	《青年軍》（同聲二部）	漂泊王	1945年01月	
4	《進進進》（同聲二部）	漂泊王	1950年04月	＊《青年軍》改編
5	《從軍樂》（男聲四部）	汪辟疆	1951年	＊混聲四部改編
6	《歌頌克難英雄》（混聲四部）	中國文藝	1951年06月	
7	《大巴山之戀》（混聲四部）	郭嗣汾	1951年10月	＊選入《自由中國名歌選》 ＊原為四幕劇所做的主題預備 ＊曾獲中華文藝獎金
8	《阿里山之歌》（混聲二部）	于　葉	1952年04月	
9	《英雄愛國上戰場》（混聲二重唱）	莊　奴	1952年12月	
10	《新軍歌》（混聲四部）	趙友培	1953年12月	
11	《勝利歌聲震九霄》（混聲四部）	楊麗生	1954年01月	
12	《大漢天聲》（合唱組曲） 3.〈花木蘭〉（女聲二部及混聲二部） 4.〈唐宗漢帝勛業高〉（齊唱） 5.〈王昭君〉（女聲三部） 6.〈民族正氣垂千秋〉（男聲四部） 7.〈鄭成功〉（男中音獨唱）	沈乘龍	1954年	＊殘稿
13	《兒童節歌》（同聲三部）	李永剛	1955年02月	

14	《中國女童歌》（女聲二部集獨唱）	趙友培	1958年05月	＊國教研習會出版
15	《良師興國》（混聲四部）	劉　真	1960年05月	
16	《復興崗頌》（混聲四部）	王　昇	1960年06月	
17	《可愛的國徽》（混聲四部）	鹿宏勛	1963年06月	＊調查局出版 ＊《歌曲集》第十首
18	《相思曲》（混聲二重唱）	王文山	1964年03月	＊樂韻出版社出版 ＊編入王文山《拋磚詞曲集》，共十樂章，於八樂章由蕭而化、張錦鴻、李申和作曲。
19	《偉大的國父》（合唱組曲） 1.第四樂章〈武漢興師〉（混聲二重唱） 2.第五樂章〈二次革命〉（混聲四部）	何志浩	1965年	＊國父百年誕辰籌委會
20	《國父頌》（合唱組曲） 1.第一樂章〈偉大哲人之誕生〉（混聲四部） 2.第二樂章〈救國救世恩之建立〉（女高音獨唱） 3.第三樂章〈革命建國之豐功偉業〉（混聲及男聲四部） 4.第四樂章〈哲人其萎精神永存〉（女聲三部） 5.第五樂章〈奉行遺教建設台灣〉（男中音獨唱） 6.第六樂章〈邁進三民主義世紀〉（混聲四部）	羅稚英	1965年11月	＊國父百年誕辰籌委會
21	《輓歌──敬輓戴逸青教授》（混聲四部）	錢慈善	1968年02月	
22	《炎黃子孫》（混聲四部）	錢慈善	1971年02月	
23	《天助自助》（混聲四部）	王文山	1971年10月	＊樂韻出版社出版
24	《岳軍的笑──不老歌》（混聲四部）	王文山	1972年05月	＊樂韻出版社出版
25	《行行出狀元》（合唱組曲） 序曲（混聲四部） 1.〈農人之歌〉（混聲四部） 2.〈黃豆頌〉（混聲四部） 3.〈鐵匠之歌〉（男聲三部） 4.〈碧潭船娘〉（女聲三部） 5.〈理髮師〉（混聲四部）	王文山	1973年12月	＊樂韻出版社出版 ＊《拉縴歌》為1964年作品，曾編入王文山《拋磚詞曲集》

創作的軌跡

	6. 〈擦鞋童之歌〉（同聲三部） 7. 〈補傘行〉（男中音獨唱及混聲四部） 8. 〈拾垃圾的呼聲〉（男聲四部） 9. 〈打地基歌〉（混聲四部） 10. 〈拉縴歌〉（混聲四部）			
26	《山海戀》（混聲二重唱）	羊令野	1974年04月	＊樂韻出版社出版 ＊中國廣播公司音樂組 《每月新歌》發行
27	《天地一沙鷗》（混聲四部）	王文山	1974年08月	＊樂韻出版社出版
28	《長城曲》（混聲四部）	黃 瑩	1975年01月	＊樂韻出版社出版 ＊中國廣播公司音樂組 《每月新歌》發行
29	《野鶴閒雲》（混聲四部）	王文山	1975年10月	
30	《反共抗暴歌》（混聲四部）	何志浩	1975年10月	
31	《領袖歌》（混聲四部）	桂永清	1975年11月	＊樂韻出版社出版 ＊改編杜庭修曲
32	《滿江紅》（混聲四部）	岳 飛		＊改編中國古調
33	《儲蓄歌》（同聲二部）	鄧鎮湘		
34	《歌八百壯士》（同聲三部）	桂濤聲		＊改編夏之秋曲
35	《在每一分鐘的時光中》（混聲四部）	蔣經國		
36	《復興崗上》（混聲四部）	陳祖耀		
37	《建設大中華》（同聲二部）	方 聲		＊《保衛大中華》改編
38	《可愛的國徽》（同聲三部）	鹿宏勛		＊混聲四部改編
39	《拉縴歌》（同聲三部）	王文山		＊混聲四部改編
40	《邁向輝煌的世代》（混聲四部）	碧 果		
41	《新加坡頌》（混聲四部）	王文山		
42	《The Overture of the World Freedom Day Rally》（混聲四部）	鐘 雷 李抱忱譯		＊世盟總會出版

43	《長江萬里》（合唱組曲） 1.〈長江頭〉（混聲四部） 2.〈東流水〉（混聲四部） 3.〈過三峽〉（混聲四部及男聲四部） 4.〈魚米之鄉〉（混聲四部） 5.〈武昌精神〉（混聲四部及女聲三部） 6.〈廬山頌〉（混聲四部） 7.〈吳頭楚尾〉（混聲四部） 8.〈夢金陵〉（混聲四部、八部） 9.〈長江口〉（混聲四部） 10.〈尾聲〉（混聲四部）	王文山	1979年01月	*樂韻出版社出版
44	《「施」比「受」有福──懷趙隸華先生》（混聲四部）	王文山	1980年06月	
45	《萬眾一心迎勝利》（混聲四部）	黃瑩	1981年03月	
46	《春朝》（同聲三部）	廣東民歌	1981年	*新聞局出版 *《中華民族歌謠》第一輯
47	《蓮花》（混聲四部）	浙江民歌	1981年	*新聞局出版 *《中華民族歌謠》第一輯
48	《茉莉花》（混聲四部）	東北民歌	1981年	*新聞局出版 *《中華民族歌謠》第一輯
49	《大定山歌》（混聲四部）	貴州民歌	1981年	*新聞局出版 *《中華民族歌謠》第一輯
50	《梅花》（混聲四部）	貴州民歌	1981年	*新聞局出版 *《中華民族歌謠》第一輯
51	《茉莉花》（同聲三部）	東北民歌	1981年	*新聞局出版 *《中華民族歌謠》第一輯
52	《教師頌》（同聲三部）	劉真	1982年03月	*中國語文月刊出版
53	《乾杯致敬》（獨唱、重唱、合唱）	王文山	1984年02月	

創作的軌跡

54	《永恆的旗幟》（混聲四部）	李永剛	1984年05月	＊文化建設委員會出版
55	《春郊》（同聲二部）	呂爾訓	1986年08月	＊編入國小音樂
56	《山高水長──岳軍先生百齡壽頌》（混聲四部）	王文山	1988年	＊樂韻出版社出版

獨 唱 曲 ／ 齊 唱 曲				
編號	曲　名	作詞者	作曲年代	備　註
1	《懷憶》	周　瑗	1936年02月	
2	《清平樂》	李後主	1936年04月	
3	《如夢令》	向　鎬	1936年04月	
4	《什麼時候》	徽　因	1936年05月	
5	《夢》	李永剛	1936年06月	
6	《漁父》	張志和	1936年10月	
7	《鐵馬的歌》	陳夢家	1936年11月	
8	《哀悼──獻給陣亡將士》	任　鈞	1937年06月	
9	《東北，我們的家鄉》（「菱姑」插曲）		1941年05月	
10	《送別畢業同學》	周祖訓	1941年05月	
11	《戰士們願珍重》	李永剛	1942年09月	
12	《中原，可愛的家鄉》	李永剛	1950年04月	
13	《新軍頌》	李永剛	1950年09月	
14	《吳鳳歌》	于　葉	1950年10月	
15	《保衛大中華》	于　葉	1951年03月	
16	《拿出槍來》	李永剛	1951年06月	
17	《祖國在呼喚》	鍾梅音	1951年10月	
18	《我們的歌》	郭小舟	1952年02月	

19	《少年歌》	朱　湘	1954年12月	
20	《海洋的旋律》	李永剛	1955年06月	＊幼獅出版社出版
21	《雷達歌》	不　詳	1956年03月	
22	《夜貓子》	不　詳	1956年03月	
23	《人生兩個寶》	不　詳	1956年03月	
24	《清潔歌》	不　詳	1956年03月	
25	《軍中防療》	不　詳	1956年03月	
26	《宿營歌》	不　詳	1956年06月	
27	《歡迎歌》	趙友培	1956年12月	＊國教研習會出版 ＊載於《研習會歌集》
28	《燭光晚會歌》	趙友培	1957年03月	＊國教研習會出版 ＊載於《研習會歌集》
29	《赤子吟》（孩子頭）	查良釗	1958年02月	＊國教研習會出版 ＊載於《研習會歌集》
30	《大家努力一齊來》	趙友培	1958年03月	＊國教研習會出版 ＊載於《研習會歌集》
31	《我是來幫助》	趙友培	1958年03月	＊國教研習會出版 ＊載於《研習會歌集》
32	《不要板面孔》	趙友培	1958年03月	＊國教研習會出版 ＊載於《研習會歌集》
33	《陸軍軍歌》	錢慈善	1958年07月	
34	《為民服務》	不　詳	1959年04月	
35	《巡邏曲》	不　詳	1959年04月	
36	《看我們三軍將士多英勇》	不　詳	1959年05月	
37	《時代的戰歌》	戴逸青	1960年06月	
38	《一齊上》	錢慈善	1962年08月	

39	《共產黨滾開》	錢慈善	1962年08月	
40	《反攻戰歌》	李永剛	1962年08月	
41	《為人類自由而奮鬥》(Freedom For All Mankind)	鐘 雷		＊世盟總會出版
42	《可愛的國徽》 (歌曲集) 1.〈打硬仗〉 2.〈讓我想想看〉 3.〈田邊小唱〉 4.〈漁場就是戰場〉 5.〈產業線上〉 6.〈無價寶〉 7.〈我愛我中華〉 8.〈叮噹舞〉 9.〈跟警察做朋友〉 10.〈可愛的國徽〉	鹿宏勛	1963年05月	＊司法行政部調查局出版
43	《復興中華文化歌》	張耀南	1968年03月	
44	《中國青年進行曲》	劉紹基	1968年05月	
45	《改進國民生活運動歌》	何志浩		＊台灣省政府出版
46	《新年》	殿 柏		
47	《學生軍訓進行曲》	趙本立		
48	《新加坡頌》	王文山		
49	《我心中的湖山》	許建吾	1979年	＊載於《新歌天地》
50	《小小水車長又長》	安徽民歌	1981年	＊新聞局出版 ＊《中華民族歌謠》第一輯
51	《小倆口抬水》	河北民歌	1981年	＊新聞局出版 ＊《中華民族歌謠》第一輯
52	《上去高山望平穿》	青海民歌	1981年	＊新聞局出版 ＊《中華民族歌謠》第一輯
53	《紡織歌》	河南民歌	1981年	＊新聞局出版 ＊《中華民族歌謠》第一輯
54	《孟姜女》	夏 菁		＊歌劇《孟姜女》選曲修改
55	《仁社頌》	王文山		

器　樂　曲				
編號	曲　　名	曲　式	作曲年代	備　　註
1	《遠念》	提琴獨奏	1937年05月	
2	《江干夜笛》	笛獨奏	1976年01月	＊中國古曲改編

校　歌			

大　專　院　校				
編號	曲　　名	作詞者	作曲年代	備　　註
1	《國立東北大學校歌》	臧啓芳	1939年	＊代唐學詠作
2	《台灣省國民小學教師研習會會歌》	趙友培	1956年	
3	《政工幹部學校校歌》（混聲四部）	林大椿	1954年06月	＊改編自張錦鴻曲
4	《海軍軍官學校校歌》	桂永清	1959年04月	
5	《私立致理商業專科學校校歌》	覃吉生	1966年04月	
6	《私立台南家政專科學校校歌》	譚峙軍	1966年11月	
7	《私立銘傳商業專科學校校歌》	孫雲遐	1968年02月	
8	《私立台南家政專科學校校歌》（女聲三部）	譚峙軍	1971年05月	
9	《國立中央大學校歌》（混聲四部）	汪　東	1977年02月	＊改編自程懋筠曲
10	《私立逢甲學院經濟系系歌》	錢堯賢	1979年05月	
11	《國防管理學院院歌》	黃　瑩	1983年03月	

中　等　學　校				
編號	曲　　名	作詞者	作曲年代	備　　註
1	《河南省立信陽師範學校校歌》	周祖訓	1938年12月	
2	河南省立信陽師範學校《校風集》 1.〈校歌〉 2.〈校訓〉 3.〈我們是人生路上的伴侶〉	周祖訓	1938年12月	
3	《中原臨時中學校歌》	周祖訓	1949年	
4	《福州國粹中學校歌》	不　詳	1949年03月	

5	《台灣省立台東師範學校校歌》	劉寅讓	1949年05月	
6	《竹工頌──台灣省立新竹工業學校校歌》	湯深洋	1950年	
7	《台灣省立新竹師範學校校歌》	張雲緝	1951年01月	
8	《桃園初級農業職業學校校歌》	不　詳	1954年02月	
9	《畢業歌》（中等學校）	李永剛	1955年12月	
10	《蘇澳中學校歌》	周　成	1959年09月	
11	《台北市古亭女子中學校歌》	劉延濤	1963年06月	
12	《台北市大華中學校歌》	楊亮功	1964年10月	
13	《苗栗縣立女子中學校歌》	王澤林	1964年11月	
14	《私立復興美術工藝職業學校校歌》	林忠濤	1964年12月	
15	《高雄市立第十中學校歌》	卜慶葵	1965年08月	
16	《新竹光華國民中學校歌》	王擇林	1969年03月	
17	《新竹建華國民中學校歌》	楊卓然	1969年04月	
18	《台灣省立楊梅高級中學校歌》	史振鼎	1969年05月	
19	《桃園觀音國民中學校歌》	朱清明	1969年08月	
20	《台北市南港國民中學校歌》	李威林	1969年10月	
21	《台北市北安女子中學校歌》	羅大姒	1970年02月	
22	《婦聯會復學中學校歌》	魏　納	1970年04月	
23	《南投南崗國民中學校歌》	梁大則	1970年09月	
24	《私立光仁中學校歌》	鄭秉禮		
25	《私立光啓中學校歌》	宣　力	1980年02月	
26	《國防部國光劇藝學校校歌》	王　昇	1981年04月	
27	《台北縣明德國民中學校歌》	黃君述	1985年05月	
28	《桃園縣自強國民中學校歌》	吳統禹	1988年10月	

國 民 小 學				
編號	曲 名	作詞者	作曲年代	備 註
1	《國立廈門大學附屬小學校歌》	不 詳	1948年	
2	《台灣省立新竹師範學校附屬小學進行曲》	高 梓	1953年11月	
3	《新竹東園國民小學校歌》	江尚文	1954年03月	
4	《新竹新豐國民小學校歌》	溫學經	1954年05月	
5	《新竹太平國民小學校歌》	江尚文	1954年09月	
6	《台北縣萬里國民小學校歌》	李鍾元	1954年11月	
7	《苗栗東河國民小學校歌》	不 詳	1954年12月	
8	《新竹東光國民小學校歌》	不 詳	1955年02月	
9	《苗栗卓蘭國民小學校歌》	李永剛	1955年03月	
10	《新竹竹北國民小學校歌》	江尚文	1955年04月	
11	《新竹竹北國民小學進行曲》	黃開基	1955年04月	
12	《新竹寶山國民小學校歌》	江尚文	1955年06月	
13	《新竹關西國民小學校歌》	不 詳	1956年12月	
14	《新竹湖口國民小學校歌》	江肖梅	1957年03月	
15	《南投南光國民小學校歌》	不 詳	1957年04月	
16	《雲林大美國民小學校歌》	葛寶戡	1957年05月	
17	《基隆八斗國民小學校歌》	不 詳	1958年01月	
18	《花蓮稻香國民小學校歌》	趙友培	1958年02月	
19	《南投國姓國民小學校歌》	洪樵榕	1958年05月	
20	《新竹埔和國民小學校歌》	不 詳	1958年05月	
21	《台中市忠明國民小學校歌》	陳啓熙	1958年05月	
22	《台東太平國民小學校歌》	不 詳	1958年07月	

23	《嘉義龍山國民小學校歌》	趙友培	1958年10月	
24	《屏東東城國民小學校歌》	趙堯炳	1959年01月	
25	《台東南王國民小學校歌》	譚　今	1959年01月	
26	《苗栗永福國民小學校歌》	不　詳	1959年02月	
27	《台北縣永和國民小學校歌》	寇正榮	1959年03月	
28	《南投日月潭國民小學校歌》	熊智銳	1959年03月	
29	《南投中興第二國民小學校歌》	王天燼	1959年03月	
30	《屏東載興國民小學校歌》	不　詳	1959年04月	
31	《苗栗三仙國民小學校歌》	郭達旺	1959年05月	
32	《台北縣西盛國民小學校歌》	李文津	1959年06月	
33	《台東新生國民小學校歌》	趙友培	1960年05月	
34	《台北縣中正國民小學校歌》	李永剛	1960年12月	
35	《新竹桃山國民小學校歌》	江尚文	1961年01月	
36	《平東北葉國民小學校歌》	郭健文	1961年03月	
37	《雲林平和國民小學校歌》	蔣祿益	1961年04月	
38	《嘉義僑平國民小學校歌》	高鴻猷	1961年05月	
39	《花蓮民族國民小學校歌》	不　詳	1961年07月	
40	《屏東彭厝國民小學校歌》	何善清	1961年10月	
41	《台中縣僑光國民小學校歌》	王天燼	1961年11月	
42	《台北市義光國民小學校歌》	張默君	1961年12月	
43	《花蓮源城國民小學校歌》	李以強	1962年04月	
44	《新竹西門國民小學校歌》	江尚文	1962年04月	
45	《台北縣三峽插角國民小學校歌》	李傳登	1962年05月	
46	《嘉義新美國民小學校歌》	蔣　耀	1962年06月	
47	《台南市開元國民小學校歌》	黃滄明	1962年06月	

48	《台北縣埔乾國民小學校歌》	趙友培	1962年07月	
49	《雲林文光國民小學校歌》	李龍騰	1962年10月	
50	《台北縣頂溪國民小學校歌》	李廉齊	1963年03月	
51	《台北縣實驗國民小學校歌》	鹿寶琛	1963年04月	
52	《嘉義安靖國民小學校歌》	伍中午	1963年05月	
53	《台東康樂國民小學校歌》	張耀南	1963年05月	
54	《馬祖國民小學校歌》	何志浩	1963年05月	
55	《新竹茄苳國民小學校歌》	裴春波	1963年05月	
56	《花蓮西林國民小學校歌》	吳述眴	1963年05月	
57	《嘉義三和國民小學校歌》	陳江琳	1963年10月	
58	《宜蘭育英國民小學校歌》	靈小光	1964年01月	
59	《南投中峰國民小學校歌》	不 詳	1964年02月	
60	《台東初鹿國民小學校歌》	李淵明	1964年02月	
61	《嘉義景山國民小學校歌》	劉仁波	1964年02月	
62	《雲林成龍國民小學校歌》	邱 謨	1964年02月	
63	《台東福原國民小學校歌》	彭榮漢	1964年06月	
64	《台東利吉國民小學校歌》	王登寶	1964年07月	
65	《苗栗僑文國民小學校歌》	羅時梅	1964年09月	
66	《台東賓朗國民小學校歌》	陳瑞珍	1964年10月	
67	《新竹坪林國民小學校歌》	楊習日	1965年11月	
68	《台東海瑞國民小學校歌》	譚 今	1965年04月	
69	《彰化和東國民小學校歌》	梁秀鑾	1965年04月	
70	《新竹峨嵋國民小學校歌》	江尚文	1965年04月	
71	《嘉義文光國民小學校歌》	劉 彬	1965年04月	
72	《台東萬安國民小學校歌》	許連祥	1965年04月	

73	《台東香蘭國民小學校歌》	江夢周	1965年06月	
74	《苗栗文山國民小學校歌》	劉增祥	1966年01月	
75	《台北私立大華小學校歌》	方志平	1966年03月	
76	《苗栗新英國民小學校歌》	黃炳榮	1966年05月	
77	《屏東僑東國民小學校歌》	黃興旺	1966年05月	
78	《台北縣建安國民小學校歌》	王新喜	1966年06月	
79	《嘉義竹崎國民小學校歌》	唐秉素	1966年06月	
80	《台北縣直潭國民小學校歌》	李書恩	1966年06月	
81	《南投新民國民小學校歌》	岳晉嶺	1966年08月	
82	《花蓮中城國民小學校歌》	林振興	1966年09月	
83	《台中市力行國民小學校歌》	廖淑容	1966年09月	
84	《台北市大理國民小學校歌》	鄭燦方	1966年10月	
85	《台中縣梧棲國民小學校歌》	呂金梭	1966年10月	
86	《台南縣玉井國民小學校歌》	趙友培	1967年01月	
87	《苗栗中正國民小學校歌》	武書鈞	1967年01月	
88	《台東岩灣國民小學校歌》	不　詳	1967年04月	
89	《桃園石門國民小學校歌》	葉維倫	1967年04月	
90	《桃園大溪僑愛國民小學校歌》	邵清利	1967年05月	
91	《彰化大竹國民小學校歌》	杜登燦	1967年05月	
92	《台南市永福國民小學校歌》	蔡財根	1967年05月	
93	《彰化平和國民小學校歌》	不　詳	1967年06月	
94	《宜蘭大元國民小學校歌》	不　詳	1968年01月	
95	《彰化合興國民小學校歌》	林柏餘	1968年03月	
96	《嘉義龍蛟國民小學校歌》	李永剛	1968年05月	
97	《嘉義十字國民小學校歌》	李克忠	1968年05月	

98	《南投雙冬國民小學校歌》	趙友培	1968年05月	
99	《嘉義鹿滿國民小學校歌》	趙友培	1968年05月	
100	《嘉義龍山國民小學校歌》	王煥章	1968年05月	
101	《嘉義回歸國民小學校歌》	魏　健	1968年06月	
102	《嘉義溪口國民小學校歌》	林嘉文	1968年07月	
103	《南投西嶺國民小學校歌》	曾江源	1968年08月	
104	《嘉義龍岩國民小學校歌》	葉遇春	1968年11月	
105	《嘉義文峰國民小學校歌》	蔣　耀	1968年11月	
106	《屏東德文國民小學校歌》	不　詳	1969年05月	
107	《台中縣瑞平國民小學校歌》	不　詳	1970年02月	
108	《台北市木柵永建國民小學校歌》	李永臣	1970年02月	
109	《嘉義溪洲國民小學校歌》	侯樹林	1970年04月	
110	《嘉義大南國民小學校歌》	廖龍柱	1970年04月	＊未作伴奏譜
111	《嘉義三興國民小學校歌》	張敬業	1970年04月	＊未作伴奏譜
112	《南投桃源國民小學校歌》	呂嵩浩	1970年08月	＊未作伴奏譜
113	《台北縣興華國民小學校歌》	林逸帆	1979年05月	
114	《台北市建安國民小學校歌》	雷澤霞	1983年12月	
115	《台北市社子國民小學校歌》	萬家駿		

其　他

編號	曲　名	作詞者	作曲年代	備　註
1-55	《兒童歌曲》		1951-1954	＊簡譜，未作伴奏譜 ＊刊載於新竹師範出版 　之《教學生活》
56	《中國幼女童號軍歌》（齊唱）	趙友培	1965年10月	＊獲教育部文藝獎
57	《天帝教歌》（無伴奏混生四部合唱）	李玉階		
58	《WAVA Anthem》	不　詳		

李永剛文字作品輯

音樂理論

編號	書　名	出版日期	出版社	備　註
1	《指揮法》	1958年06月	國防部政治作戰學校	＊學校講義
2	《音樂與生活》	1962年	台灣省國民學校教師研習會	
3	《實用歌曲作法》	1970年04月	全音樂譜出版社	
4	《合唱作曲法》	1972年02月	全音樂譜出版社	
5	《作曲法》	1977年	樂韻出版社	
6	《無音的樂》	1982年10月	樂韻出版社	＊論文選集
7	《和聲學綱要》			＊教學講義
8	《曲式學綱要》			＊教學講義
9	《對位學綱要》			＊教學講義

教科書

編號	書　名	出版日期	出版社	備　註
1	《國民小學音樂》	1956年	復興書局	＊八冊
2	《國民小學音樂教學指引》	1956年	復興書局	＊八冊
3	《音樂科教學研究與實習》	1966年05月	正中書局	＊師專用書
4	《五專音樂》	1967年	大中國圖書公司	＊上、下冊
5	《五專音樂》	1981年	海通出版社	＊上、下冊

論　文（未收入《無音的樂》）

編號	篇　名	出版日期	出　處
1	〈音樂能給我們什麼？〉	1962年02月	高雄市兒童合唱團成立特刊
2	〈創作中文彌撒曲芻議〉	1969年06月	天主教學術研究所學報
3	〈歌曲集之序文〉	1980年09月	《歌曲集》，楊兆禎著
4	〈建國七十年音樂節紀念會講話〉	1981年04月	
5	〈現代中國音樂史話之序文〉	1982年08月	《現代中國音樂史話》，趙廣輝著
6	〈國民小學音樂教材的檢討〉	1982年09月	《教科書通訊》，編譯館出版
7	〈書法中有詩畫音樂〉	1983年01月	史柴忱先生七秩華誕紀念文集：《中流砥柱》

8	〈中國傳統調式〉	1983年04月	市立師範專校國小音樂研習講詞
9	〈中國音樂哲學論之序文〉	1983年06月	《中國音樂哲學論》，張玉柱著
10	〈佛斯特歌曲研究序文〉	1983年07月	《佛斯特歌曲研究》，陸維娟著
11	〈國民中學音樂教學之推展〉	1984年04月	《國民教育輔導叢書》，彰化教育學院出版
12	〈灌溉音樂花果的心血──重讀老友蕭而化教授遺著〉	1985年	
13	〈襟江枕海的中央大學〉	1985年	《中外雜誌》，六月號
14	〈合唱曲的表現──兼述《長江萬里》的創作〉	1986年09月	《音樂教育》，台灣省交響樂團出版
15	〈生命與音樂的結合──懷念蕭滋教授〉	1987年	《蕭滋教授紀念專輯》
16	〈音樂教育的功能與我國教育制度〉	1987年06月	《教育資料集刊》，國立教育資館出版
17	〈李斯特鋼琴音樂之研究之序文〉	1992年12月	《李斯特鋼琴音樂之研究》，羅盛灃著

李永剛著作選錄

信陽師範學校戰時服務團訓練摘錄

一、值得紀念的日子

天氣晴朗得特別可愛，太陽吻著每個溫暖的臉。北風雖有點刺人，懷著異樣心情的我們的面部，卻都顯出愉快興奮的光輝來。

行列開始在移動，腳步和著腳步，男的、女的、先生、校工，是一個鐵的隊伍、鐵的心；原野上出現了為民族爭自由解放的鬥士，向著太空吸取新的空氣。

喘著氣，流著汗，向指定的目的地前進。

「喔！快點呀！」

「當心著前面的石頭塊！」不同的招呼，顯出同樣的親愛而熱誠。在山腰中寺院前的廣場上休息了幾分鐘，又到了一個三面環抱的平台上，蔥郁的松柏，襯出莊嚴的山景。

「開始了，隊站好！」領隊喊著。宣誓禮，有著歷史意義的宣誓禮舉行了：我們向空中默念著列祖列宗和正在與敵人浴血苦鬥的中華兒女們，接著是沈痛的、雄偉的怒吼：

「起來！不願做奴隸的人們！」

最後是團長訓話。校長是我們的團長，今天像是格外有精神，一身黑色的中山裝，高大的身材、和藹的面孔、真誠的語言，感動著每個人，沈默表現了我們的敬意，一字一句，是熱！是力！

「我們從今天起，無個人生命。個人生命已融合於團體生命中。無個人生活，個人生活已為團體生活所轉變……爭取民族的平等與自由是我們奮鬥的目標。」

興奮灼熱了他的面孔，聲音有點啞。他停了會，注視著每個人的面孔。同

樣，每個人也向著他注視，表示著我們的心語。最後是他更堅決的聲音：

「我們要自誓，堅決自誓，石可爛，海可涸，而此志不可渝！」

歌聲又從年輕戰士的口中唱了出來，震撼了山谷。我們的生活，從此已踏上了一個新的階段。

一個值得紀念的日子，將永遠銘刻在每個戰士的心靈深處。

二、爬山

為了鍛鍊結實的體格，為了完成游擊戰的初步訓練，去到冰雪連天的曠野裡，爬那滑溜溜滿掛著冰雪的山。

踏著雪，攀拉著掛滿了冰條的樹枝，一步一步地往上爬，刺骨的寒風和身上沸騰的熱血交感著，你怎能不被鼓舞而奮起呢！

到山頂上向遠處眺望，層層密密的小松樹，像是我們的軍隊正在同敵人對陣一樣，假使這時真的會聽見那響亮而且清越的號聲，那又是何等地令人振奮啊！但自然的偉大和它的陶冶力量，會使你感到「臨陣殺敵」是世界上最痛快的事。

爬完了山，生氣蓬勃地歸來。銀白的河灘上，走著三三兩兩的戰鬥員。我們的同學，一個個充滿了英爽的微笑，唱著雄壯的戰歌。歌聲的悠揚隨著粉蝶似的雪花在空中盤旋著，盪漾著皎白的雪，映著每個已緋紅的臉。我們的精神克服了一切畏縮，我們的勇氣戰勝了一切艱難，沒有痛苦，沒有疲倦，因為疲倦和痛苦都被我們的熱血融化了。

木板橋過去了，「跑步——走，一、一、一二一！中華男兒血應當灑在邊疆上，不怕雪花湧，不怕朔風狂……」一隊粗壯的中華健兒，踏破了這銀白的世界。

三、一群伙夫

「趕快起來吧，今天該你們做飯，到時間拿不出來，可丟人！」沒有吹起床號以前，伙食委員就這樣叫。

XX、XX慌張加速地爬起來，跑到盥洗室顧不到洗臉、洗手，就兩步合一步地下了廚房。案上一大堆蘿蔔白菜還沈睡著，一動也不動。

　　「上街先買菜，你趕快燒鍋吧，弄點溫水洗菜。」

　　不會燒火，弄得一屋子狼煙，燻得睜不開眼，嘴裡還嚷著：「木頭塊子這樣大，怎麼燒法？」

　　水溫了，把滿戴著泥土的蘿蔔白菜丟在盆子裡，淘菜水濺濕了他的鞋襪和衣褲。他看著從他手裡洗得漂亮肥大的白菜和潔淨的蘿蔔，心裡十分愉快。他右手執著刀，左手比劃著怎樣切得美觀。

　　「喂，你別發愣啦！一會大隊就回來了。（指到街上跑步的大隊）看你比切肉還難！」

　　「肉，現在別想吃肉，趕明日到戰場吃人肉去！你只知瞎吵，你看我切的蘿蔔絲有多細！」拍拍刀兒，連著切起來……

　　「哎！」

　　「怎樣了……看中指間被削了一塊！」殷紅的血流出來了。

　　「停止工作吧，你休息一下去！」

　　「不要緊，這算什麼，將來與敵人拼命的時候，流的血會比這更多。」

　　「我們光榮的祖宗……人人作先鋒，個個向前衝！」

　　「聽！我們的隊伍回來了，還有升旗幾分鐘，快！快！」

　　飯廳裡發出一片筷子碗的聲音。

　　團員們整齊地肅靜地吃著飯。伙夫們被煙燻紅的眼睛顯露著極度緊張後輕鬆的微笑。素來作威作福的公子小姐，現在搖身一變都成一群伙夫。

四、到鐵佛寺去

　　演講會在熱烈掌聲中停止，訓練部X先生發出尖銳有力的報告詞：「明天到鐵

佛寺去！風雪無阻！服裝要整齊，五時起床，六時出發，途中並作擴大宣傳！」

彼此間交換著意見，「宣傳」引起我們最大的注意。第一次震雷山行軍後我們發現最大缺點是不能隨時開展工作。停留在某個村莊時，一群農家孩子，三五一起的善良老農，以驚奇渴望神情表示出是如何需要我們滿足他們的希望啊！但結果僅在雄偉的歌聲中和他們分別了，也許給他們個永不解的謎吧！

「我們不能隨時展開工作！」團長在全體討論席上，首先提出這個缺點，全體都起了極大的反響。「下一次，我們要隨時開展工作，我們要有好的表現。」

不怕錯誤，不怕對於缺陷的指出。一個完全的人是由漸進改善而成的，同樣，一個團體，是從行動中嚴格地抱著自我批評精神去改善的。當我們聽到彌補自己缺陷的機會，我們歡喜得發瘋，感到的是極大的快慰。

天還早得很，沒有風，卻陰沈的可怕，配合著一群活躍愉悅的孩子，當然是有幾分不調和。

「看來要下雪了！」一個表示疑慮。實際上，雪花已在天空飛舞了。

「不要拿雪來嚇我們！」是堅決的回答。

無意間引起歌詠隊的歌喉了，一個人只要一開始，接著就是全體的吼聲，生動、悲壯、英勇、堅決！

「同胞們！大家一條心，掙扎我們的天明，我們並不怕死，不要拿死來嚇我們！」

「讓我們結成一座鐵的長城，把強盜們都趕盡……」

「……我們要建設大眾的國防，大家起來武裝……」

「……犧牲已到最後關頭，我們再也不能忍受……」

「……中國的領土，一寸也不能失守……」

每個時刻都在唱歌裡過去了，就是領取午餐（五個饅頭一片蘿蔔菜）也沒

有停止下來。

行列前面團長發出粗曠的聲音：

「行軍是最好的自我考驗，風雪是對我們最大的鼓勵，我們要在極艱苦的環境下鍛鍊，……我們除了準備自己，還要教育別人，教育抗戰的主力軍，勞苦善良的農工……」是一陣熱烈的歡呼！「鐵佛寺一個重要的地方，我們要在那裡準備將來給敵人一個大的打擊！」

團長的話不見得有系統，但卻貫穿了每個人的心。

隊伍，是要出發了，走過的路有著很明顯的痕跡。

酣睡在夢中的城市居民，被我們的歌聲驚醒了，開始洗馬桶的婦女站在門口，以驚異的目光注視著一個個挺胸呼唱的孩子：

「做啥？下這大雪！」

「噫！女兵！女兵！」

行列從他們的目送禮中走出了污狹的街道。

最前面是前哨兵嚮導，最後面是測量隊。

路是夾在河與山間的狹道，確是怪難走的，雪化成冰，一不留神，靠得住會兩腳朝天，或者會和地面接個切切實實的吻。女同志可真吃不消，接二連三地倒了下去，他們像是有點懊惱，但心中始終是愉快，興致勃勃。

「呃！拉一下！」一個連著倒下去數次的，無力再爽快地站立起來。

「摔倒再起來！」男同志呼喊著，是一種鼓勵，同時還是對自己體格健壯的驕傲的表示。

「腳步放大些，快一點就行了。」

「做啥？下這大雪！」又是一種指導的口吻。

行行重行行，體力較差的，直叫行動難。

終於我們走進一個四面環山的叢林中去了，一群被驚起的野鳥，咿啞咿地齊飛開了。

過去森林後又在山道上摸索了，並沒有路，假若不是嚮導，我們會迷失方向的。一座整齊莊嚴的瓦屋突然在山麓中出現了。

「啊！鐵佛寺！」

「啊！到了！」一齊地歡呼顯出痛苦後所特有的喜悅。

嚮導，一個樸實健壯的老農民，在我們面前發表了他對轉變世界的感觸：

「唉！世界是慢慢變的啦，前幾年，這裡可真熱鬧哩！和尚一百多，田租有一百多石，和尚可真享福哩，吃不愁，穿不愁，有時還作威作福，現在可好了，這些都趕跑了。」

表示出他對坐享其成、不勞而獲的有閒階級的痛恨與厭惡。「不過沒有人照料也不對呀！老佛爺也怪冰冷的。」證明他還對偶像崇拜的十足迷信。我們告訴他偶像對他們的矇蔽，他不懂。

「先生，對嗎？」他迷惑了，矛盾的心情在他的思想上起著反覆的搏鬥，我們再三向他解釋，他像明白地：

「對，你說的是對的。」但面上始終留著不可解的影子這證明，宗教的愚民政策，仍在毒害著農民階層的同胞。抗戰的過程中，這也是一個不容忽視的問題。

一堆木柴火在休息室中燃燒起來，我們又燒了幾鍋開水喝下去，疲倦恢復了大半。午餐是隨著開水送下去的，五個饅頭一片鹹菜，精神感覺是異常痛快，較之吃魚肉有味得多。

為了晚上還要趕回去，我們不能多停，在飯後各組就開始進行工作了。我們帶了許多漫畫、標語，和含有刺激作用的新聞。宣傳方式是採用個別訪問式的。這裡的村落，異常疏散，所以我們以小組為單位，分頭工作。我們儘量地

用通俗誠懇的言詞，傳達出為自己生存而戰爭的真意義。特別使他們感動而痛恨的，是瞭解了當前敵人與他們生活的關聯。

紅綠色的標語，代替了舊年時的門聯，孩子們喜歡得發瘋 。我們以標語作為中心意思來發揮，講給他們聽：

「小朋友，敵人佔去了我們的土地，殺我們的同胞，逼我們當亡國奴，敵人並不以為我們年紀小就不殺害我們。我們要為死去的同胞報仇……」教兒童唱歌的女同學興奮的要流淚，她想喚起兒童的心曲。

「我長大了去打日本！」躲在一個成年人身邊的孩子，伸著小手叫了出來。他用憤慨的表示怒視著別的孩子，像是希望別的小朋友與他一樣地怒吼起來。

「小孩子！知道什麼！」那位帶著懼怕顏色的成年人，極害怕地解釋著說，恐怕孩子的話出了毛病。

「好，這位小朋友說得好！」我們的喝采聲是同那位成年人的聲音同時發出的，他現出羞愧的神情。

「我也去打日本！」

「打日本……！」一群孩子激動了，齊叫了出來，雖是無秩序地亂嚷，我們不可輕視的是新的力量，極寶貴的新勢力。

歌曲是大家臨時定的，一個極易學而明白簡短的調子——《鋤頭舞》。我們更截去二分之一的歌詞，所以他們很快就會跟著唱了。他們以不滿足的聲調問我們：「先生！還來不？」

「來！小朋友，過些時候就來的。」為了時間的限制，我們只好和他們告別了。一群天真的孩子，搖著手，張著口，看我們踏上了歸程。

原載：《河南民國日報》，1938年2月25日至3月5日

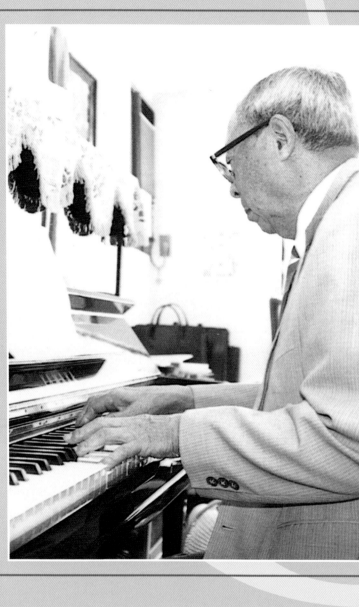

附録

愛之喜 • 愛之悲

李歐梵

「你爸爸先走了！」媽媽在長途電話中的聲音並不悲慟，而略帶埋怨。「我早知道了。」我回答的時候心中也很平靜，因為我們的「先知」朋友伊利沙貝早就和我說：這一年裡我會失去一個親人。

父親身體一向健碩，平常清晨四點多就起身，打開大門，台大操場去慢跑一個多鐘頭，然後回家，到附近的豆漿店去吃早餐，吃完洗澡，做家務、掃客廳、擦桌椅，然後看報……幾乎廿年如一日。直到去年眼疾（白內障）開刀後，才放棄長跑的習慣。

而母親卻長年體弱，近年來視力和聽力更減退很多，夜晚失眠。所以我一直擔心的是母親，甚至暗自計畫今年母親去世後如何照顧父親的問題。上月初返台探親，本想和父親談談這個問題，卻一直無法啟口。中國人似乎忌談死後的事，我也未能免俗，甚至也不願和父親同往金寶山去看看他們早已購置好的墓地。

萬萬料想不到，先走的竟是父親。二月十三日清晨，他照例去豆漿店早餐，在途中就昏倒了，經鄰居送往醫院急救，一時恢復神智，下午照了胃鏡，才發現他胃部已大量出血，心臟缺氧，醫生急救的時刻，鄰居又打長途電話來，約是美國東部清晨四時左右，我聽後就立即打電話訂返台的機票，五時許電話鈴又響，我知道面對死亡「真實」的時刻到了，於是匆匆穿上衣服，在妻子關切的眼光下開車直奔機場，二小時後就購票登機了。

「這是人生必經之路。」人人都這麼說，而這種奔喪的經歷，也層出不窮。

雖然托爾斯泰說過，每一個幸福家庭的經驗都差不多，只有不幸福的才因人而異，然而我卻覺得有一種不幸的經驗幾乎是家家共有的，那就是雙親的死亡。

死亡到底有什麼意義？我坐在機艙裡，不停地在思索，由於身體疲憊不堪，竟然無法集中精力，腦海裡一片混亂，只好打開耳機聽飛機上的古典音樂，突然，華格納的《紐倫堡的名歌手》歌劇的第三幕音樂如巨浪排山倒海衝入耳際，也好像衝破了一道感情上的防波堤，我已無法矜持，眼淚終於流了出來。怎麼華格納的音樂會如此震撼心絃？而今天（二月十三日）正是他的逝世忌辰！我不禁想到他的名曲：《愛與死》。

父親是學西洋音樂的，倒是選了一個值得紀念的日子。我從小在貝多芬、舒伯特、蕭邦和莫札特的音樂中長大，聽慣了各式各樣的演奏，卻沒有真正聽過華格納的歌劇，也許，華格納的作品太長，當年唱片（兒時聽七十八轉的）難求，真正的演出則更無此物質條件。《紐倫堡的名歌手》的故事我忘了，只記得有一場各路歌手的競賽，而下意識中我不禁聯想到父親在世時常常擔任各種音樂比賽的裁判。有一次一當我還在新竹中學念書的時候——學校舉辦班際合唱比賽，我擔任我們「狂吹」班的指揮，曲目是《霍夫曼故事》歌劇中的〈搖船曲〉（Barcarole），原劇中應是女聲三重唱，我們這一大班男生要唱得迴腸盪氣、餘音繞樑，的確不容易，所以事前我曾數次向父親討教，學著右手用指揮棒打拍子，並用左手調節音量的強弱——這是我向父親學指揮的唯一經驗。記得他並沒有怎麼指點，就說很好，結果我們那一班竟然榮獲第一，而擔任決賽裁判的就是父親。事後我怕別人說父親偏心，不料父親很嚴肅地說：你們那一班的確唱得不錯。

年輕時的音樂情操是浪漫的。記得父親告訴過我，當他在南京中央大學音樂系讀書的時候，主修的也是德法浪漫派的音樂，擔任樂理的教授是留法的唐

學詠先生，合唱和指揮的教授是奧國來的史達士博士（Dr. A. Strassel），而小提琴教授就是頂頂大名的馬思聰。當時音樂系的所在地——梅庵——更是一個充滿浪漫氣息的地方，教室四週是花園，六朝松下琴韻不絕。父親曾寫了兩篇文章回憶這一段生活（見李永剛，《無音的樂》，頁123-151），他和母親周瑗（主修鋼琴）就是在一個鋼琴三重奏的場合中認識而後相戀的，我曾追問他們練習的是什麼曲子，父親依稀記得是貝多芬的一首三重奏（多年後我的妻子藍，恰好也採用另一首貝多芬的三重奏編舞，並以此曲在一個電視節目中與她的父親——保羅・安格爾同台演出）。父親還參加了一個絃樂四重奏團，擔任第二小提琴手，而第一小提琴手就是當今享譽國際的大提琴家馬友友的父親——馬孝駿博士，爸爸給他一個外號，叫馬鬍子，可能指他經年不修儀容、不刮鬍子而專心練琴的緣故罷。

我和妹妹美梵在這一個浪漫的音樂傳統中長大，後來美梵也主修聲樂，只有我一個人成了音樂的外行，改學歷史和文學，但友朋皆知我生平最酷愛的還是音樂，尤以未能赴維也納學指揮引以爲終生遺憾。作爲一個「愛樂者」，我反而最受音樂的感染。在飛機上聆聽華格納，我竟然淚如雨下（上一次流眼淚是岳父安格爾逝世的時候），感到一種異樣的感情上的滿足；我終於把父親的靈魂擁抱在音樂的和絃裡，當《紐倫堡的名歌手》第三幕結尾混聲大合唱流入耳際的時候，我更感動，右手有點發抖，指揮之欲蠢蠢欲動，又覺得父親正在指揮，他拿著他那個慣用的白色指揮棒，把合唱的各聲部有條不紊地理清，節奏不緩不急，充滿了溫馨，使我感受到華格納的音樂中罕有的人道氣息。（我在飛機上聆聽的唱片是EMI的新版，指揮者是年近七十的 Wolfgang Sawallish。）

家中父親的書房牆上掛著一張放大的舊照片，是四十年前父親在新竹東門的一個廣場上指揮各校合唱團的一個盛大場合，照片中的父親很年輕，鏡頭由

下而上仰攝，從側面看父親的上身和兩臂，揮舞著指揮棒，非常傳神。那時父親正當壯年，精力充沛，除了在新竹的師範任教外，也是運動場上的健將，足球、籃球、網球樣樣精通，與李遠哲先生的尊翁李澤藩先生是球友，兩人都是新竹文化界的名人，似乎頗受尊重。我考新竹中學時發生「滑鐵盧」慘敗現象，數學只考了四十分，以備取最後一名入學，可能也是父親說人情的結果，至今想來仍覺羞恥。進中學以後，以雪恥自勵，發憤圖強，功課才逐漸轉好，母親當年還特別爲我補習英文，奠定了一個外語的基礎，至今受益無窮。但父親似乎對我的課業不聞不問，直到我以成績優秀保送台大時，他才表露出一份驕傲。然而，當我提到想要學音樂時，他卻一口拒絕，並開玩笑地說：「學音樂哪有好飯吃？」我當時也三心兩意，沒有堅持，所以近年來我也常在友朋間開玩笑說：如果當年到維也納學了指揮，說不定今天也可以當上一個二流樂團的總監。如果我是百萬富翁的話，至少也可以捐給芝加哥交響樂團幾十萬元，可以在台上指揮十幾分鐘，過過癮！不料美國的一位千萬富翁，名叫Gilbert Kaplan，竟然以其雄厚的財力租了一個交響樂團演出馬勒的《第二交響樂》，並錄製唱片，又把馬勒原譜購下出版，變成了馬勒專家，眞令我羨慕不止。

　　然而，父親畢竟獻身音樂一輩子，孜孜不倦，不謀名利。他作了不少合唱曲，但器樂曲甚少。他是我的第一個小提琴老師，也是最後一個，他曾介紹我到司徒興城先生處繼續學琴，但我始終沒有達成他的願望；他廣結善緣，作校歌無數，卻只作過一部歌劇——《孟姜女》至今未能上演。作爲一個愛樂者，我當然希望父親更能在作曲上多花點心血，特別在他退休以後，我曾送給他幾張卡式錄音帶，以資激勵，他似乎無動於衷，甚至在晚年音樂也不聽了，音樂會更不想去。而台灣音樂界一代又一代人才輩出，他對某幾位作曲家頗爲激賞，但對一些試驗性的作品卻嗤之以鼻，有時候我故意提起購買到新唱片和他

交換意見，他對作曲家——從巴哈到巴爾托克——瞭如指掌，但對近年來崛起的指揮家——如西蒙拉特等人——卻「聽」而不聞，視若無睹，我們之間後來竟無法在音樂的領域中交流，這是一件憾事。（我反而和尉天聰兄十八歲的兒子成了樂友，有時被邀到他家共同「發燒」。）

我隱約知道：這幾年父親的心態是寂寞的，他早已放棄了他的藝術創造潛能，而只能從兒女的事業上得到一點滿足。我在報紙上發表的雜文，他剪了一大堆，每次返台他都默默地拿給我看；我每次更換教職，他都贊成，並引以為榮。據聞在他彌留之際，尚清醒地向護士小姐說：「我的兒子現在哈佛大學教書！」也許，這也是父子之間的常態吧，然而我每每因此而感到遺憾，不知道如何回報。有一天晚上，他突然若有所思地說：「養育你們兩個兒女是母親的功勞；你們怎麼長大的我都不知道！」這份歉疚之心，父親是用一種半自嘲的姿態表達的，譬如他常常在接電話時說：「你找那位李教授？年輕的還是年老的！」又會在他的朋友面前大言不慚地承認：「我現在以作李歐梵的爸爸為榮了！」

爸爸，你又何必自謙？我們這一代（包括作曲家的朋友之內），又有誰學過世界語（Esperanto），並能用世界語和荷蘭的一個筆友通信？又有誰敢在大學時代為自己創造一個獨樹一幟的洋名字：A. Lionbro（記不清你這個簽名式是如何拼法）？我問你這個A字代表什麼，你說就是《茶花女》中的Alfredo好一個浪漫的名字！又有誰膽敢為自己的兒子取一個希臘神話中音樂神的名字：Orpheus並譯為歐梵，因此注定我「西化」的命運？又有誰能帶兒女到福州倉前山的洋人家裡聽歌劇，以唱片和木偶演出普契尼的《波西米亞人》，當那場蠟燭被微風吹熄，詩人魯道爾弗握著體弱多病的咪咪的雙手唱出知名的詠嘆調——《你好冰冷的小手》——的時候，十歲的我也竟然如醉如痴！又有誰能在五〇年代新

竹那個窮困的環境中能為兒子創造那麼一個美好的音樂世界？我永遠記得那一晚，一輪明月掛在西天，新竹師範生靜靜地坐在操場上，你打開舊唱機，播放借來的唱片，並特別介紹九首小提琴曲，令我（也不過十二、十三歲吧）入迷——世界上還有比克萊斯勒的《中國花鼓》和《維也納冥想曲》更動人的麼？

　　爸爸，我忘了告訴你，那晚我最鍾愛的兩首小提琴曲也都是克萊斯勒的作品：一是《愛之喜》，一是《愛之悲》。再過幾天晚上，當我把你的喪事辦完以後，我將找到這張唱片，希望也在月光之下演奏這兩首小曲子來紀念你。

原載：台北《中國時報・人間》，1995年2月26日-27日

無音的樂
追念先父李永剛先生

李歐梵

　　在父親去世的第二天晚上，我趕回家門。母親默默地站在客廳迎接我，義弟定國夫婦一直在照料她，他們告辭後，已是深夜。母親滿臉倦容地說：「一切的事明天再談吧！」就回到寢室去了。我突然感到家裡出奇的寂靜，飛了廿多小時，我也早已疲憊不堪，卻久久無法入眠，於是披衣起來站在父親的靈位前，默默地望著牆上臨時掛上的一張小照片，約是他六十歲左右照的，近視眼鏡框裡的眼神仍然充滿了生意。我終於忍不住了，眼淚在萬籟俱寂之中奪眶而出。

　　「你爸爸先走了！」媽媽在長途電話中的聲音似乎略帶埋怨的味道：為什麼你比我早走一步？你的身體一向比我好得多，前幾天還好好的，禮拜天晚上看電視到十點多鐘才上床睡覺，禮拜一早上起來去吃豆漿，還說要為我寄一封公保的信，怎麼走到路上就昏倒了，幸虧碰上好心的鄰居，把你送到醫院急診，中午我去看你的時候你還很清醒，還說禮拜五我恐怕不能陪你去看公保拿藥了，你找別人陪你去罷，怎麼下午照了胃鏡不久就突然呼吸困難，十二指腸出血，心臟缺氧，怎麼不到兩個小時就這麼去了？

　　怎麼一個活生生的人就這麼不見了？

　　我走進父親簡陋的書房，竟然抽泣不止，生怕驚動了熟睡的母親（可憐她這兩天一定沒有睡好覺），但對自己的激動也頗感到意外，因為這一次我應該有備而來的，因為我家的「先知」朋友伊莉沙貝早就告訴過我；這一年我將失去

一個親人！只是萬萬料想不到先走一步的不是體弱多病的母親，而是一向健碩的父親。

我打開書架的玻璃門，把父親的著作從我的兩本書後面拿出來——這就是父親對兒子的態度，總是把我放在前面——走回臥室，躺在床上，眼淚更是歔歔不可止，自從四年前岳父保羅‧安格爾逝世後，我還不曾如此激動過。記得那一次送妻女到機場奔喪後我一個人開車回家時，眼淚也奪眶而出，那一次我也從書架上取出安格爾的詩集來讀，似乎想從他的文字間重新聽到他的爽朗笑聲。

父親早年雖也愛好文藝，他的專業是音樂，他的著作當然以樂譜為多，但是那一刹那間我聽不到他的音樂，卻看到了他數十年前的容貌，因為我隨手翻到他的一篇回憶開封師範的文章〈母校的足球隊〉：

「母校足球隊的輝煌盛名，在河南全省歷久不衰，而在民國二十年春天，到達了一個新的高峰。我曾是足球隊的一份子，……曾分享過無數失望、沮喪、歡樂、興奮，更分享了很多光榮。

我的位置是左鋒，常常要踢角球，自己就研究並且再三練習角球踢出去的距離和高度，怎麼剛好踢過球門前的許多人而到達球門的上方，也無數次獨自練習踢出去的球能旋轉，如果沒有人守門，可以自行旋轉進入球門。當一句笑話說，那時候的球員都是天才型的。

我是戴著近視眼鏡踢球的，怕打破眼鏡，跳起來頂球眼鏡也會鬆動，因而很少使用頭球。

我在球隊裡有兩個綽號，一個是『瞎子』，大概我眼睛近視的緣故，聽到同學們忘情大喊：『瞎子！加油！』我一點也不生氣，……另外一個綽號是

『小鋼砲』，大約是因為我的名字有個『剛』字，剛、鋼同音的緣故，但是當時我則自我陶醉，認為是同學們覺得我腳法有力射門有勁才送我這個綽號的。」（見開封師範校友匯編，《母校與我》，頁41。）

父親的確腳法有力，四十多年前他在新竹師範任教時，我親眼看見他精闢的射門法，四十多歲的人在足球場上健步如飛。除了足球外，他還擅長籃球和網球，除了音樂之外，他最喜歡的可能就是體育。直到他六十多歲退休以後，仍然每天清晨四時起身，到台大操場長跑，持續了二十幾年。

記得十年前一個夏天他和母親到我任教的芝加哥大學小住，黃昏時到密西根湖邊長跑，我鼓起勇氣陪他，初跑時我遙遙領先，不到十分鐘就被他追上了，半個鐘頭下來我早已氣喘如牛，他卻若無其事地越跑越有勁，儼然一副「老鋼砲」的氣派，我只好自嘆弗如。他開玩笑時常自稱「老夫」、「老將」，誇身體寶刀未老，也的確如此，所以我從來沒有擔心過他的身體，也從來——甚至在他逝世前一個月我最後看到他的時候——沒有想到他會死亡。

父親專業以外的著作不多，流傳最廣的可能是《虎口餘生錄》，這是他在抗戰晚年（民國三十四年）寫的一本逃難日記。曾由瘂弦邀約在聯合副刊連載，該書由時報文化公司出版時，老友高信疆特別要我寫一個長序，那是一九七八年（民國六十七年）的事。十七年後重讀這本日記，仍然引人入勝，然而我已是中年遲暮之人，心情也不同了。此次重讀，雖然和從前一樣，看到一個獻身教育的普通知識份子的一段心路歷程，也體會到國家民族的一段珍貴歷史。但是我在淚水迷濛之中卻為書前的幾幅照片所吸引，其中有一張是父親和幾位信陽師範同事合照的，他穿的是當時流行的中山裝，也有點像軍服，手裡抱的是一歲大的我——我怎麼那麼小——小得像個農村的娃娃，而如今竟然也

到齒髮動搖之年！？所謂人生過程，也不過多個甲子而已，轉瞬而過。

照片是陳舊的，但它仍然捕捉了那一個時辰，而將它凝聚在一個小小的空間，在不斷前進的時間過程中，這張照片似乎也超越了歷史，而把這一秒鐘的過去「冷凍」起來，正像父親的屍體被冷凍在醫院的太平間一樣。（父親去世時太平間的冰庫竟然也客滿，父親只好躺在室外一張小床上，身體蒙在一張被裡，他似乎有點不耐煩地在等待安葬之日。爸爸，快了，請再忍耐一個多禮拜，我們必須先辦葬事，繁文縟節都要默默承受。）在這張照片中我的背後剛好顯現出一個亭子上的碑誌的一部分：

中華民國……

河南省信陽師範（這兩個字被我的手擋住了）學校全體教職員暨……

以前從來沒有注意到這幾個字，現在覺得這幾個字也頗有象徵性：信陽師範就是父親的大家庭，我就是這個大家庭的孩子，父親任教六十多年，都是以校爲家的。在這個大家庭中，母親和子女僅是其中一部分，而更重要的是一代又一代的學生。在父親的回憶文章中，說到老師和學生的特別多，談到同事的也不少（皆以兄稱之），對於自己的妻子兒女提到的反而不多。只有在關鍵時刻，父親必須在大家庭和小家庭之間作抉擇的時候，才會出現下列平凡而動人的字句：

「歐兒病得很沉重，有時還有點昏迷；隨大隊行走，已不可能……。妻，以淚眼傾訴，她在師崗損失了次兒亞梵，如今不願再損失這個孩子，她想暫時脫離大隊，等歐兒病勢稍輕再設法西去。我同意了這個意見，我也不願失掉這個孩子，而且學校已得校長回來率領主持，我也可以暫時離開一下……。」

我的這條命就此保了下來。然而，父親決定暫時離開學校全體師生的「大

隊」，雖然基於親情和對兒子的愛，但是促成他同意母親主張的還是學校的大家長——周校長（紹言）先生——同意回校率領全體師生西撤。而父親的決定，也導致周校長自己的一場公私難兩全的痛哭流涕。父親目送學生大隊離開的時候，也差一點流下淚來，他在日記上說：「我沉默地望著大隊的行列遠去，遠去……我如今才知道，我是怎樣愛著這個團體呵！……失掉了團體，離開了領導我工作八年的紹言兄，在陌生的人群中，我感覺多麼孤獨，多麼無力呵！他的背影在我目力所能及的地方消失了，我無可奈何地拭去了眼淚。」

這一段描述，可以為這一段歷史作一個註腳：父親那一代的知識份子特別在教育界都是「集體」份子，而這種「集體」又和毛澤東統治下的「集體政治」截然不同，因為它的出發點是親情，不是強加於身的意識形態。父親當年的集體生活，可以寫成一部集體式的教育小說，這個形式德文叫做Bildungsroman，但西方的這種文學形式往往以個人的成長教育過程為主，而不是集體的。我不是小說家，沒有能力駕馭這麼多人物，父親的《虎口餘生錄》的附錄中，就列了一百零一個書中人物簡介，包括母親和我們兄弟妹在內。也許有一天有人可以寫一部抗戰史詩型的「往事回憶」，把這些人物加以想像處理融入這部「教育小說」中。

如果抗戰時期的逃難是一部史詩的話，抵台灣後的小康生活卻是一篇樸素的散文。只有抵台初期，在新竹師範任教時，仍保留了一點抗戰刻苦作風。而父親接掌政工幹校音樂系之後，每天與軍人為伍，生活反而平淡下來。我每次返台省親，見到他忙著上班開會，心情並不沉重，也毫無作戰氣息，音樂教育變成了他生活上的常規，他樂此而不疲。直到一九七七年退休以後，閒居在家，才逐漸和我談點心事，也追憶一點往事，他的心情也逐漸恬淡下來。雖然

仍忙於開會審核工作，但是這些雜事他都置身度外。

對於近十年來台灣的政府和社會急遽變化，父親似乎也採取超然的態度，我本以為他認識不足，甚至「過時」，卻不料每次談起政治他都津津樂道，對台灣的政情瞭如指掌，令我大為吃驚。談完之後，他又恢復了不問世事的態度，看他的電視連續劇去了。於是我也陪他看，有時兩個人也插科打諢地嘲笑一番，譬如他常用一句口頭禪來描寫台灣的電視連續劇——「一把鼻涕一把眼淚」，到了重要關頭他還會半開玩笑地請母親來看，望著螢光幕上的哭哭啼啼的場面，不亦樂乎！這可以說是一種典型的退休生活。父親終於脫離了團體，和母親相依為命。

直到母親眼力衰退到看不清電視的時候，我才注意到父親的另一種心態的逐漸顯現：落寞和無聊，甚至無可奈何。我知道他心裡已經開始面對死亡了。

《虎口餘生錄》中只有一處提到死亡，那是當父親逃到山洞中想起拋棄在後面的妻兒：「離開妻兒已兩三小時，不知道她們安全否？剛才的槍聲？……他們如果遇到不幸，我的一切都完了，我會傻、會瘋、也許會死！死，多麼可怕的字！」

這是祈求倖免於難的說法，也可以說是怕死，本無可厚非。在變亂中一切是以生命第一，逃難的人也最珍惜生命，父親當時無暇深思死亡的意涵。直到台灣生活安定後，臻入老年，才會很自然地想到死亡，及對後事的安排。

和很多老人一樣，父親生前早已為自己和母親訂下墓地分期付款方式（也耗費了他們多年的儲蓄）在金寶山買了幾坪地，但還來不及墓地的建築工程就離我們而去。昨天下午我和義弟到金寶山去為他安排埋葬事宜，看到工人挖掘兩個深穴，不久父親就可以在此安息了。朝陽餘暉照耀之下，我站在墓地上遙

望，景觀甚佳，背山面海，山下就是太平洋。我突然想到《虎口餘生錄》中父親在逃離險境後記下的九句話：

「黑暗留在後面……前面是光明，是自由，是祖國的大好河山，我脫去了長衫，穿上僅剩的一身制服，懷著歡欣的心情，向自由的祖國天空，深深地呼吸了幾口自由的空氣。」

願父親懷著歡欣的心情，在擺脫生命的重擔之後，終於享受到超越塵世的「絕對自由」。

原載：《聯合報·副刊》，1995年2月27日

有音的樂
寫於父親李永剛教授紀念音樂會前

李歐梵

六月一日晚間在台北的一個音樂廳舉行的音樂會，本為了慶祝父親八十五歲誕辰：由五個合唱團和十幾位國內外著名的聲樂家聯合演出，演唱父親的重要作品。

記得我今年一月中旬返台探親時，曾向父親表示願意再專程飛回來一次參加這場盛舉，然而父親卻以他一向恬淡的口氣對我說：「不必回來了，反正都是他們學生搞的，與我無關。」一副若無其事的樣子。言猶在耳，不料不到一個月後就突然去世了。

於是這場事先安排好的慶祝音樂會就變成了真正的紀念音樂會。

這場演出「與我無關」究竟意義在哪裡？是父親的謙虛，還是一位作曲家對自己作品的事後的不滿？抑或是父親早已把生前的作品置之度外而將之「隔離」為歷史？不管他的意旨如何，我總覺得在父親逝世之後應該對他一生的全部作品——他的「有音的樂」——做點鑑賞和交代。這本是音樂專家和音樂學者的事，而我卻是外行，但主辦單位仍然要我寫幾個字共襄盛舉，我當然義不容辭。

父親一生獻身音樂教育，主授作曲、指揮與和聲學等課。因為教育界朋友很多，應約而作的各學校校歌無數，但我認為真正的學術作品卻並不太多。而他當年嘔心瀝血作成的歌劇《孟姜女》也因種種原因未能演出（此次音樂會中首次演唱劇中的兩首詠嘆調和一首二重唱），這未嘗不是一件憾事。然而父親花在作曲上的時間卻不少。我幼年的回憶中經常出現一個畫面：父親在他的小

書房伏案作曲，後來家裡買了架鋼琴（在他逝世前兩天剛剛又賣了），他更不時坐在鋼琴前，彈幾個和絃，並口中念念有詞，不時哼出幾個不同的調子，似乎在他的腦海中早已寫好了樂譜，他只在做個別章節上的修正而已。但是，父親的作品完成後，又不在家裡演出，如果家裡地方大一點，父親工作閒一點，在客廳開幾場像他心慕的舒伯特式的音樂沙龍多好；記得當年父親在福州的倉前山福建音專任教時，就曾帶我們全家參加洋人舉辦的這類室內音樂會，至今留下深刻的印象。

然而父親的重要作品都是合唱曲，即使家裡有大客廳，恐怕仍然容不下一個合唱團。

為什麼父親採用合唱的形式來作曲？最簡單的回答也是最實際的——為了他任教的學校中的學生可以集體參加演唱之用。所以，合唱曲無論在形式或功能上都是「集體」式的；合唱曲顧名思義也和人的聲音關係密切，它似乎可以從「眾聲喧嘩」（Olyphonic）的結構中理出一個頭緒，這個理法，當然要靠和聲。所以父親生前在和聲學上下了不少功夫，並且常和他那一輩的幾位老朋友——如蕭而化、張錦鴻——切磋研究，可惜我不能在旁恭聆，否則也可以學點皮毛，不至於如此酷愛音樂卻仍是外行。從父親的《無音的樂》——發表的文字作品——之中我只能略揣其端倪。目前我得到的一個外行人的初步結論是：在父親的合唱曲中我似乎聽到了兩種聲音——集體和個人——而這兩種聲音似乎又建構在一種抒情的基調上，我甚至從他當年琴旁哼出來的調子中也「看」到了歷史。我這個文學式的說法，似乎又未能自圓其說。

家妹美梵倒是學音樂的。在共同返台的班機上，她對我說：「父親的合唱曲，和別人的不同：一般作家往往用一個聲部（最平常的是女高音）帶動全曲的主旋律，其他各部大多作伴奏式的陪襯；而父親作品中往往四部各有旋律，

即使全曲有主旋律，也不一定由女高音唱出。譬如說，他有些曲子是以女低音或男中音挑大樑的！」我聽後腦海中就突然閃出布拉姆斯的《命運之歌》，也是一首我心愛的由女低音領唱而帶出來的合唱曲（我喜歡的版本是華爾特指揮的，主唱者是費莉爾Kathleen Ferrier）。妹妹又說：這一種作曲法，事實上賦予各個聲部獨立的旋律，而各部的「和聲」轉換，可以略用對位法，如卡農。但不可脫離父親那一代人所執著的「調性」原則（tonality）。這使我想起二十世紀初西方音樂界由荀白克而起的一場「非調性」（atonal）的革命，採用十二音律，把傳統的音階打得七零八落，加上後來布列茲等作曲家的電腦和電子作業後，西洋現代音樂中，調性原則似乎已被徹底打破了。然而，庶幾何時，至少從我這個外行人的耳朵裡聽來，調性近年來好像又回來了。因為（這當然是我這個人文主義者的看法）音樂離不開人聲；對中國作曲家而言，也離不了人生。人的聲音似乎不是噪音，應該有個基調的，而就中國傳統文化來說，自古以來，音樂就奠基在宮、商、角、徵、羽這幾個基調（也稱之為「調式」）上。

最近我開始讀父親有關作曲的文章，發現他對於中國傳統的調式下了不少功夫研究，而又認為應該從中國的民謠中博採中國調式的曲調，並可運用調式交替作為中國調式轉調和聲的方法之一種。簡言之，就是用相當先進的西方和聲學來化解中國的五音調式，並從而建立中國風味的作品。這種有民族風格的作曲法，我認為西方不少作曲家——德弗札克、楊納傑克、高大宜，特別是巴爾托克——也有類似的想法，他們也是從民謠的旋律和節奏中取材，加以技巧上的演化，變成自己的作品。關鍵問題是如何從技巧（包括和聲）上「演化」，這就牽涉大了，我非專家，豈敢胡言？然而我畢竟覺得父親在這一層次上比較保守，和他同時代的作曲家一樣。不願做超越調性的嘗試。反過來說，

這也是中國民族的風格，漢族的民謠，可能大都是有調性的，父親的研究初步結論如下：

「我國民歌的速度，多為中板或小行板，很少快板，並善用雙數拍子，故曲趣表情常為平和、穩重、柔和，而缺少激昂、雄壯、悲憤等激動的力量。幸而在節奏方面，常混用正格節奏與變格節奏，使節奏有變化而生動活潑起來；但是仍嫌豪壯力量不夠。」（見《行行出狀元》寫作後記，收在《無音的樂》，頁47。）

這是一個很平實的說法，就我看來這正是中國民歌需要做「現代加工」的地方，而其豪壯悲憤力量之不足，恰是蘇聯作曲家蕭斯塔科維奇最具特色的地方，他那首膾炙人口的「應景」之作——《第五交響曲》，就深具激昂、雄壯、悲憤等激動的力量，所以我往往把近代中國和俄國的作曲家作為對比。

父親受業於三〇年代的中央大學音樂系，老師多是留歐的第一代留學生（如唐學詠和馬思聰）或歐洲人（如奧國維也納音樂院出身的史達士Strassel，教指揮法、配器學、合唱），接受的是正統西洋音樂（十八、十九世紀）的訓練。這種西洋訓練迅即與民族情緒結合在一起，因為學業尚未完成，「九一八」和「一二八」事變就連續發生，抗戰的呼聲響遍全國。當時的校長羅家倫是五四運動健將，文筆才華橫溢，就作了三首「軍歌」歌詞，由唐學詠主任作曲，中央大音樂系合唱團演唱，在中央廣播電台播出，傳送全國。這種愛國的民族情緒，席捲了整個文壇、樂壇和影壇，變成了藝術上的「基調」，父親當然深受其影響。所以我認為他的大部分合唱曲（雖然不少是在台灣作的）仍在這個「基調」籠罩之下。也許對於這一代的台灣「新人類」早已失去意義了。

然而，蕭斯塔科維奇的交響曲——包括抗戰時期寫的第七和第八交響曲——至今仍然屢奏不疲，唱片累累（包括伯恩斯坦指揮芝加哥交響樂的終極

版），而今年恰逢第二次大戰勝利五十週年紀念，歐陸各國紀念活動頻繁，而波士頓交響樂團今年整季皆以「戰爭」為主題，每場節目都有抗戰期或紀念抗戰的作品，唯獨海峽兩岸的中國人都害了歷史健忘症；對我而言，一個有歷史健忘症的民族，不可能產生偉大的藝術。西方對此已逐漸在反省，至於成效如何，目前不可得知（最近宗教式的音樂突然流行，也可能反映西方精神失落後找尋終極意義的心態）。中國文化中有的是歷史，然而卻被遺忘了。

　　也許，父親的合唱曲，會帶給我們些許歷史的餘緒──也許它僅是一點情操，代表了上一代人的「集體」心聲。在這個「後現代」社會中我們即使故意「懷舊」，我覺得也未嘗不可填補一點心靈上的空虛。願父親在天之靈了解我們這一點心意。

原載：《李永剛教授紀念文集》

懷 念
記父親兩三事
李美梵

在春寒料峭斜風細雨裡，爸爸的棺槨在淚眼矇矓中落進墓穴，厚厚的石板，密密的水泥讓我不得不面對天人永隔的事實。依山面海，爸在金寶山玫瑰墓園中終於安息了。此刻的心境正如聲聲慢（黃永熙曾經將李清照的詞譜成曲調）、「尋尋覓覓、冷冷清清、淒淒切切……」。

爸不嗜酒，然而親朋好友聚首之際輒喜三杯兩盞淡酒，特別當光華、我、哥哥同我的女兒在玫、在琦難得一起在台北歡聚的時候，他會捧出學生饋贈的中外佳釀，金門大麴、拿破崙白蘭地……，然後笑逐顏開同外孫女閒話舊事：「你們的媽媽小時候不許外公喝酒，她說老師說過不可以喝酒」。

記憶中爸是非常幽默而喜歡開玩笑的，但是只要臉色稍為沉重，我們都會即刻感覺到他不怒而威的一面，特別是我，也許從小哥哥是大家心目中的「好孩子」，而我卻是每天玩得昏天黑地的「孩子王」、「野丫頭」，領了一群「子弟兵」風馳電掣在新竹師範的大操場、附近的口琴橋、後山的墳地，甚至於校長後園的葡萄架，也是我們玩樂遊憩的地方。為了客串泰山，攀登上學校的大門，哥哥去「告密」，生平唯一的一次身受笞楚，從此留下了不可磨滅的印象。

說起來我們父女該特別親近，媽常說起爸親自為我接生的事。抗戰後期爸媽隨信陽師範遷居河南師崗，附近不但沒有醫院，連護士也難找到一個，然而在這樣的窮鄉僻壤竟有一個外國女士答應為母親接生。事有湊巧，等到緊急待產的時候急忙請人騎腳踏車求救，她已經臨時出門幫忙，於是一切由爸親自動

手。等到同胎的亞梵墜地之後，爸發覺媽肚腹有異，驚奇中發現「我」還滯留不出。以後的日子裡爸不時提起我的來歷，出世時刻是個小西瓜，原來是他親手把胎衣胞弄破以後我才真正的「入世」的。

爸獻身音樂教育，日夜為工作忙碌，我二十歲那年出國求學，還是一個大孩子，十載之後攜大女兒初次返國省親，父親女兒才無話不談。五年前媽因眼疾動手術，我返回奉侍，同爸爸穿梭奔走於泰順街住宅同三軍總醫院之間，得以朝夕相處，盡撤舊時父女間溝通的藩籬。

哥哥歐梵同我居美各歷三十年所，雙親蒞臨者僅一次而已，在我家總共不滿兩個月。爸說：「在美國出門沒有腳（不會開車），電視也看不明白，一切要靠你們，沒有意思，還是住在台灣好。」二十多年來居住在泰順街，晨間到台大跑步運動習以為常，順便在鄰近生意興隆獨缺招牌的燒餅油條豆漿店吃早餐，成了座中常客，幾乎每個人都認得，又豈是短時間內在異國所能辦得到的。

綜觀爸的一生，最大的安慰應該是深切體受桃李春風之樂。提到教作曲、教合唱都能使他興緻盎然。去年十月爸因白內障開刀，入院前一天政治學校音樂系羅主任及系中教授為軍中合唱比賽，攜學校合唱團練習錄音帶請父親評鑑，他耳聞口述歷兩小時略無倦意。我忝為聲樂老師自然能深切體會他的心境的。

逢年過節家中學生不斷，總有吃不完的水果，爸驟然辭世前還叮嚀他們以後不必再來了，難道真是一語成讖嗎？表妹光琪說他是到一個鳥語花香的地方去了。豆漿店的老闆娘講他是前世修來的福氣，沒有痛楚的離開了塵世。

原載：《李永剛教授紀念文集》

國家圖書館出版品預行編目資料

李永剛：有情必詠無欲則剛 /邱瑗撰文. -- 初版.
-- 宜蘭五結鄉：傳藝中心出版；臺北市：時報文化發行
面； 公分. --（台灣音樂館.資深音樂家叢書 ；25）
　　ISBN 957-01-5702-X（平裝）
　　1.李永剛 — 傳記
　　2.音樂家 — 台灣 — 傳記

910.9886　　　　　　　　　　　　　92021265

台灣音樂館 資深音樂家叢書

李永剛——有情必詠無欲則剛

指導：行政院文化建設委員會
著作權人：國立傳統藝術中心
發行人：柯基良
　　　　地址：宜蘭縣五結鄉五濱路二段201號
　　　　電話：（03）960-5230・（02）2341-1200
　　　　網址：www.ncfta.gov.tw
　　　　傳真：（02）2341-5811
顧問：申學庸、金慶雲、馬水龍、莊展信
計畫主持人：林馨琴
主編：趙琴
撰文：邱瑗
執行編輯：心岱、郭燕鳳、巫如琪、何淑芳
美術設計：小雨工作室
美術編輯：葉鈺貞、潘淑真
出版：時報文化出版企業股份有限公司
　　　　臺北市108和平西路三段240號4F
　　　　發行專線：（02）2306-6842
　　　　讀者免費服務專線：0800-231-705
　　　　郵撥：0103854~0時報出版公司
　　　　信箱：臺北郵政七九～九九信箱
　　　　時報悅讀網：http:// www.readingtimes.com.tw
　　　　電子郵件信箱：ctliving@readingtimes.com.tw
製版：瑞豐實業股份有限公司
印刷：詠豐彩色印刷股份有限公司
初版一刷：二〇〇三年十二月二十日
定價：600元

◎本書圖片來源由李美棼、政戰學校音樂組提供。